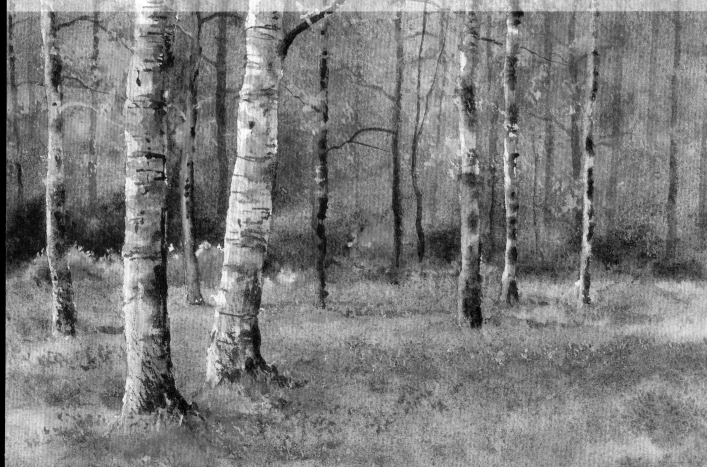

西方绘画技法经典教程

用水彩技法画树木

内附 24 幅基础线稿

【英】杰夫·凯西 著

张妮 译

上海书画出版社

图书在版编目（CIP）数据

用水彩技法画树木 /（英）杰夫·凯西著；张妮译.
－－ 上海：上海书画出版社，2020.4
西方绘画技法经典教程
ISBN 978-7-5479-2331-3

Ⅰ.①用… Ⅱ.①杰… ②张… Ⅲ.①水彩画－绘画
技法－教材 Ⅳ.① J215

中国版本图书馆 CIP 数据核字 (2020) 第 060534 号

合同登记号：图字：09-2020-268

西方绘画技法经典教程
用水彩技法画树木

著　　者　　【英】杰夫·凯西
译　　者　　张妮

策　　划　　王　彬　黄坤峰
责任编辑　　金国明
审　　读　　雍　琦
技术编辑　　包赛明
文字编辑　　钱吉苓
装帧设计　　树实文化
统　　筹　　周　歆

出版发行　　上海世纪出版集团
　　　　　　上海书画出版社
地　　址　　上海市延安西路 593 号　200050
网　　址　　www.ewen.co
　　　　　　www.shshuhua.com
E - mail　　shcpph@163.com
印　　刷　　浙江新华印刷技术有限公司
经　　销　　各地新华书店
开　　本　　889×1194　1/16
印　　张　　7
版　　次　　2020 年 5 月第 1 版　2020 年 5 月第 1 次印刷
印　　数　　0,001-4,300

书　　号　　ISBN 978-7-5479-2331-3
定　　价　　62.00 元
若有印刷、装订质量问题，请与承印厂联系

西方绘画技法经典教程

用水彩技法画树木

内附 24 幅基础线稿

【英】杰夫·凯西 著

张妮 译

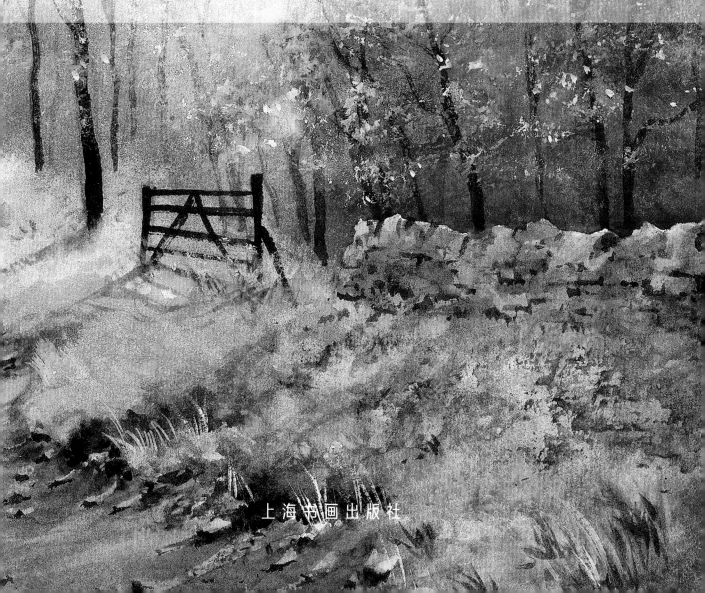

上海书画出版社

视频观看方法

1. 扫描二维码

2. 关注微信公众号

关注公众号

3. 在对话框内回复"用水彩技法画树木"

您好，感谢关注 🖤

输入本书书名

4. 观看相关视频演示

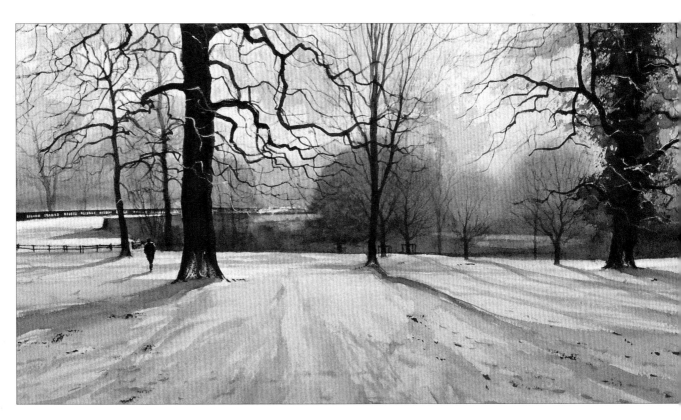

目录

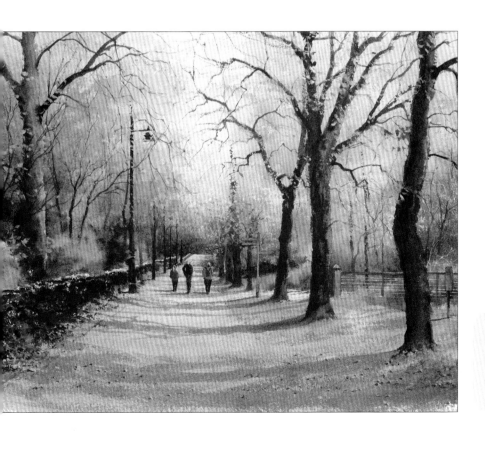

致谢

感谢我的妻子弗洛伦斯，以及我们的儿子——理查德和亚历克斯。

引言

作为一名职业画家，工作中的困难之一就是如何不断产生灵感，为此，我一直致力于寻找新的素材。这本书中所描绘的都是我喜欢的地方，它们中的绝大部分并非在遥远的异国他乡，而就在我家附近。画作的题材主要是树木、林地以及森林，我家附近很容易找到这类场景：从绿荫小道到穿过树林的小路；即便是在当地公园散步，如果条件合适，也能够发现丰富的绘画素材。如果你喜欢绘制这类场景，只是苦于没有足够的素材，或者是需要更多的画面和场景来激发灵感，那么这本书非常适合你。在书中，我已经为你收集了大量素材，因此你可以直接开始画画。本书有24幅画，在每幅画的下方，我补充了很多对于绘画过程的建议，书的最后还附上了我手绘的线稿，这样你就可以自己试着绘制这些场景了。

我向来随身携带相机，即便只是绕着街区走一小段路，因为我永远不知道什么时候会遇到下一个启发我的主题。对于那些我非常喜欢的地方，我常常去观察它在不同的季节有什么变化。令我感到惊喜的是，在同一个地方看过的同一个场景，在几个月后再去看，它会呈现完全不同的样貌。请你比较第34页的画和第38页的画，虽然它们看起来如此不同，但实际上是同一个场景，前后只间隔几周时间。如果你想尝试，那么你可以利用本书提供的线稿，只要改变它们的颜色，你就可以表现出这些场景所处的不同季节或状态，从而为同一个场景绘制出几种不同的解读。

打开这本书，你会发现我所选择的题材不全是纯粹的林地或森林。有时，画面里的树木甚至反而处于次要的位置，例如第32页的《划艇》（Rowing Boats）和第46页的《冬季农场》（Farm in Winter）。但这不代表树木是无关紧要的，想象一下没有这些树木的画面是怎样的，然后你就会明白树木对场景设置和画面构图是多么重要。请看第22页的《曼哈顿公园》（Manhattan Park），这里是世界上建筑最密集的地区之一，但夏季明亮树叶的柔软边缘与周围人造建筑的坚硬线条形成了完美的互补和对比。每当我在画城市风景画时，我总是试图寻找一些植物，将它融入我的画面。这些植物使得整体画面显得更加柔和，同时为原本的人文风景增添自然的维度。

绘画时，我会尽量使用有限的颜色，每幅画一般使用不超过八种或九种颜色（有时更少），这会使作品看起来更加和谐一致。如果你想尝试使用多种颜色来绘制书中的范例，我仍建议你控制每一幅画中颜色的数量。

尝试为自己定多个目标，你不仅仅要绘制出一幅挂在墙上的画，更要学习书中所介绍的各种技法，并将它们融入自己的绘画风格中。在学习本书中的画作和线稿的同时，我希望你不局限于本书，而是能够在观察周围世界的过程中，时刻寻找下一个绘画主题。

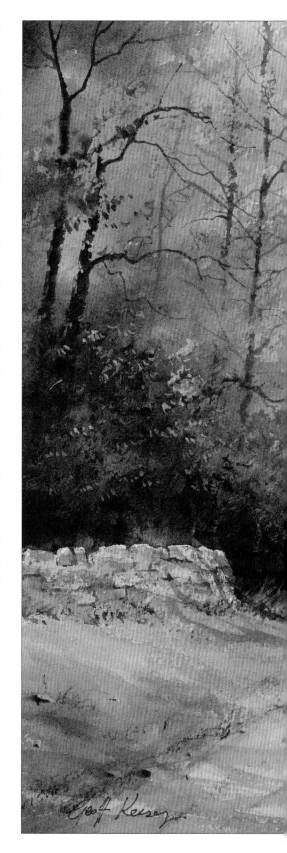

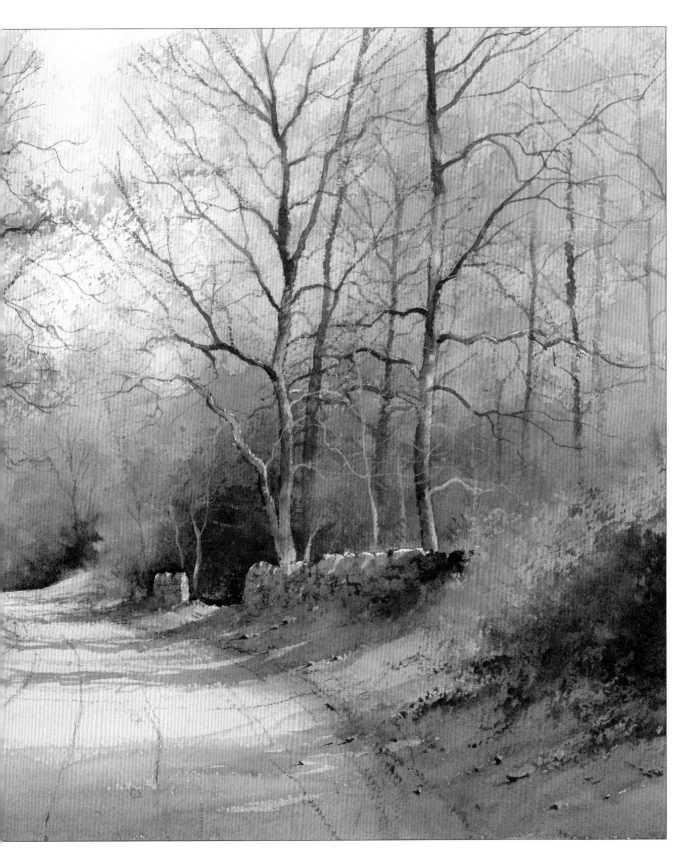

画作

注：为了使画面适应页面布局，本书中的有些画作是横向印刷的。对于横向印刷的画作，前页会展示其缩小版的画作，并用箭头指示画作方向。

《冬日清晨漫步》第16页

《林间溪流》第18页

《结冰的道路》第20页

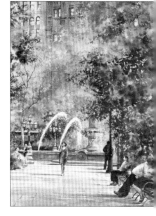

《曼哈顿公园》第22页

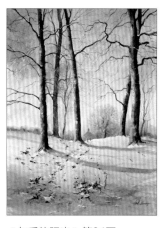

《午后的阳光》第24页

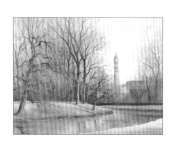

《公园风景》第26页

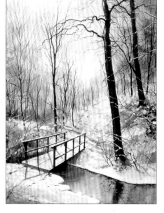

《树林中的人行桥》第28页

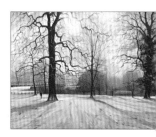

《冬日剪影》第30页

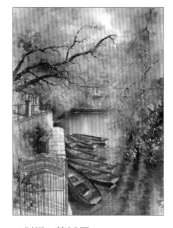

《划艇》第32页

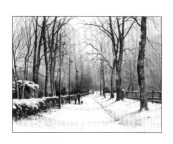

《冬日的行人》第34页

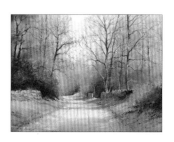

《林区公路》第36页

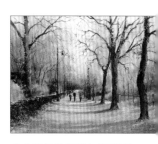

《金黄色的光线》第38页

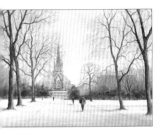

《肯辛顿花园》第40页

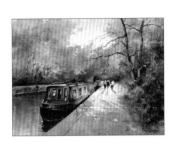

《大联盟运河》第42页

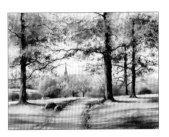

《查茨沃斯的秋天》第44页

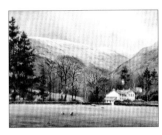

《冬季农场》第46页

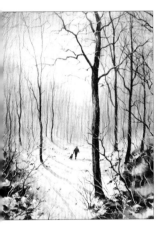

《冬日余晖》第48页

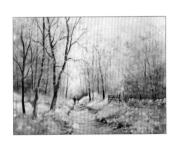

春天的树林》第50页

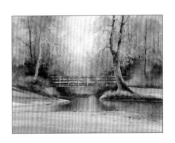

《林中小桥》第52页

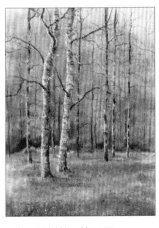

《蓝风铃树林》第54页

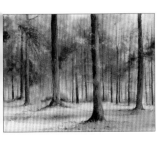

《冷杉森林》第56页

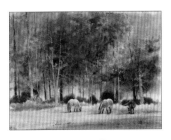

《新森林的矮马》第58页

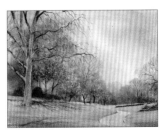

《春日的阳光港》第60页

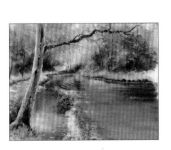

《林中倒影》第62页

如何使用本书的线稿

遵循以下方法，你就可以在不撕下线稿页的情况下，将书中的线稿转移至水彩纸上。你也可以复印或扫描书中的线稿，将其放大至你需要的尺寸，然后按照以下步骤，将其转移至水彩纸上。

使用复写纸

复写纸，又称石墨复写纸，它可以用来转移线稿，使用起来既简单又快捷。它类似于打字机时代所使用的碳纸。

1. 将要使用的水彩纸放在你想要转移的线稿页下方。

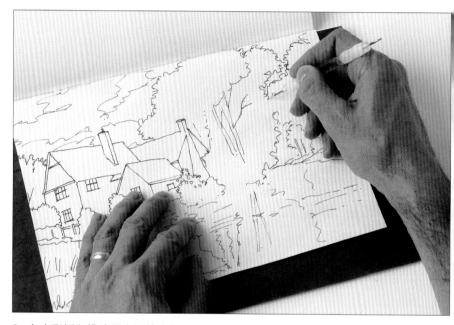

2. 在水彩纸和线稿页之间放上复写纸，再用转印笔（或没有墨的笔）在线稿页上描摹线稿。

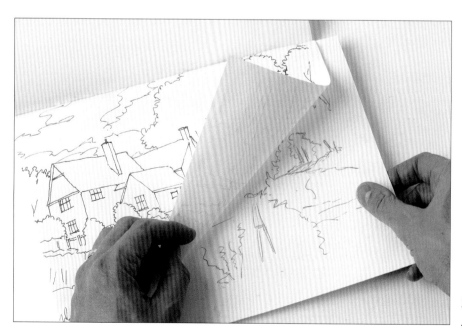

3. 移除复写纸，此时线稿已被转移至水彩纸上，你可以开始上色了。

使用铅笔

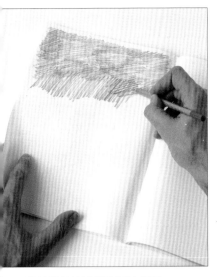

1. 用软性铅笔涂满线稿页的背面。

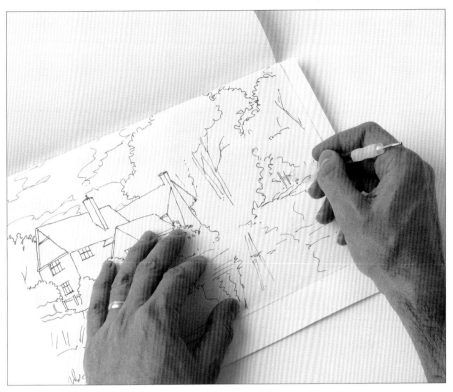

2. 翻回线稿页的正面，将水彩纸铺在线稿页下方，用转印笔在线稿页上描摹线稿。

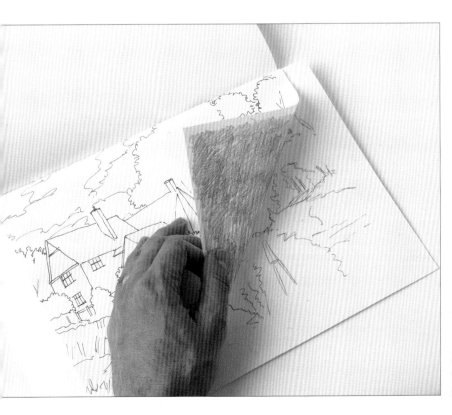

3. 翻开线稿页，此时线稿已被转移至水彩纸上。移除水彩纸后，切记在这里放上一张纸，以免弄脏下一幅线稿。

技法

湿画法

　　湿画法可能是最常用的水彩画技法，在绘制树叶茂盛的画面时，湿画法是构型和铺色的理想选择，本书中也已广泛使用。在所有水彩画技法中，湿画法比其他所有技法都更依赖于对时间的把控。纸张润湿了之后，你需要马上下笔。所以，你必须事先决定好在湿画法区域要使用的颜色，将颜料调好再润湿纸张。

　　运用湿画法时，经常遇到的问题就是形成"花椰菜"或水痕，这主要由两个原因导致。一是上色的时间过长，画面已经不够湿润了，当颜料触碰到开始变干的区域，它就会停止融合，留下不均匀的硬边。二是颠倒了上色顺序，湿画法上色时需要先上浅色，再上深色，一步步由浅至深。如果将顺序颠倒过来，在深色的背景上，用浅色的笔刷进行上色和晕染，这很容易产生水痕。

　　右图是湿画法的范例，较深的颜色渐变到湿润的背景中，留下柔和的边缘。但在上面的例子中，由于上色太晚，在画面已变得干燥的情况下，浅绿和蓝色未能很好地融合，从而在纸上留下了难看的干硬痕迹，这种痕迹被称为"花椰菜"。

错误地使用湿画法而导致的"花椰菜"或水痕。

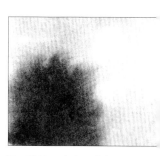

湿画法的正确应用范例。

使用留白液

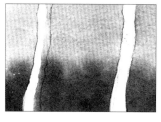

错误画法　　　　正确画法

　　在小组授课中，同学们常常会有这样的疑问，是否一定要将树干涂满留白液？因为树干的阴影部分比背景颜色要深，而树干的其他部分比背景颜色浅，那么是不是只需将浅色的部分涂上留白液就好了呢？我的答案是否定的，花点时间将树干涂满留白液是很有必要的，不然就会像左图中错误画法所示的那样，树干中间会形成一道交界线，难以塑造出树干的立体感。绘制第54～55页《蓝风铃树林》中的白桦树，以及第56～57页的《冷杉森林》中的冷杉树宽大的树干时，我都采用了涂满留白液的技法。

在湿润的纸上使用留白液

　　我很喜欢使用这一技法，它能够帮助我在颜色较深的背景下绘制出具有羽毛般边缘的柔软形状（步骤见右图），因此非常适合用来表现灌木或树木。在使用这一技法时，你不仅要润湿那些使用留白液的区域，最好还要润湿其周围区域。这样能使留白液不触碰到干的纸张，从而渐变入背景中，否则就会形成坚硬的边缘线而影响画面效果。使用这一技法的例子有《春天的森林》（第50～51页）和《新森林的矮马》（第58～59页）。

　　首先润湿纸张。接着，在湿润的纸上涂上留白液，将其晕染开。等画纸晾干后，刷上背景色。待画纸再度晾干后，擦掉留白液，现在你可以绘制要画的形状了。

塑造立体感

当光线从一个角度照过来，将树干划分为亮面和暗面时，立体感就显得尤为重要。塑造立体感时，你务必在下笔前确定所需颜料，并将它们混合好，只有这样才能够保证快速连续地上色，从而使颜料融为一体（如左下图所示）。相反地，在上色过程中停下来混合颜料会非常耗时，从而导致之前刷上的颜料变干，后刷上的颜料将会难以与其融为一体，从而留下条纹状的痕迹（如右下图所示），这样就会影响立体感的塑造。

正确画法

错误画法

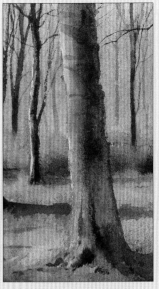

干笔法

干笔法适合用来表现破碎的、不规则的形状，例如树叶。在使用干笔法时，一个重要因素是"干笔"有多"干"。"干笔"并非指完全干燥的笔刷，完全干燥的笔刷难以吸取颜料；当然"干笔"更不是指蘸饱水分的笔刷，否则下笔后颜料会涌在纸上，填满空隙，无法塑造细节。最好的办法是选用不同湿润度的笔刷，并用它们在纸上实验，观察其不同的效果。按照我的经验，笔刷越干，笔触越细致。干笔法的另一个重要因素是纸张的质地，质地粗糙的纸张所带来的画面效果更佳，这也是为什么书中画作使用的都是糙面纸。

使用干笔法的正确步骤：将笔刷的侧面轻快地掠过纸张表面，在纸张纹理微凸处留下印迹，创造出一种随机而天然的效果，如右上图。而在它下面的例子中，由于下笔过于用力，留下了重复的笔刷形状（在我的教学生涯中，这个问题十分常见）。如果你遇到这个问题，不妨尝试将笔刷刷头与纸张保持平行，使笔头不与纸张接触，然后用笔刷的侧面轻触纸张（如下图所示）。

不透明法

使用水彩这一媒介作画时，百分之九十的情况是为了制造透明的效果。正是水彩的透明性将它与其他不透明的媒介如油画颜料和丙烯颜料区分开来，这也是水彩的主要优点。但是在这本书中，你可能也会发现不透明法的使用，例如《划艇》右下角清晰明亮的秋叶（第32~33页），又如《肯辛顿花园》中灌木丛顶上的积雪。虽然不透明法使用的范围有限，但它的作用不可小觑。

右上方的例子中所展示的三种颜色，它们是描绘深色背景中的明亮树叶时常用的三种不透明色。那不勒斯黄非常适合用来表现枝丫（如右下图）。白色水粉的用途广泛，可以单独使用，也可以与其他颜色混合使用。不透明法的关键是不要过度使用，而且颜料要直接从颜料管中挤出使用，颜料一旦稀释，它的覆盖性就会变差，也会影响它的不透明度。

左边：镉柠檬黄，适合用于描绘春天的树叶。中间：钛镍黄，比柠檬黄柔和一些。右边：那不勒斯黄，适合用于描绘秋天的树叶。

下面：那不勒斯黄，描绘不透明的枝丫时效果极佳。

参考颜色

　　以下是一些常用的混合颜色，可以用来绘制不同季节的树叶、树的轮廓和阴影。当然，这些颜色只是作为参考，你可以以此为起点，试着将参考颜色调暗、调亮和调暖、调冷，或是用不同的黄色和蓝色来替换参考颜色中的黄色和蓝色，从而调出丰富的混合颜色。调色时，记住不要使用过多的颜色，否则画面会显得杂乱和不协调。

喹吖啶酮金和钴蓝：一种带着秋天气息的绿色，略微有点橄榄绿。适合绘制树叶以及秋冬的草。

钴黄和钴蓝：表现春夏的亮绿色。钴蓝很容易将颜色调得过于暗淡，所以混合颜色时要注意钴蓝的加入量。

铬绿、法国群青和熟赭：深绿色。适合用来绘制冷杉树以及阴影区域的树叶。使用这种混合时，为了突显其厚重感，避免颜色太单薄，我们需要加入很多颜料来保证其黏稠度。

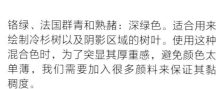

铬绿和钴紫：冷绿色。适合用于绘制远处的森林，尤其是春夏的森林。效果实例可参考《林中小桥》（第52～53页）、《冷杉森林》（第56～57页）以及《新森林的矮马》（第58～59页）等。

钻黄、法国群青和熟赭：中绿色。非常适合用于绘制明暗交接的区域，例如《蓝风铃树林》一画的背景。

喹吖啶酮金（较浅），适合用于表现秋季的光线和树叶。令人惊喜的是，随着颜料的增多，这个明亮又强烈的颜色会变得越来越红。（如左下图中的橙色）

喹吖啶酮金（较深），适合用于绘制秋季的树叶。在《金色的光》（第38～39页）中，你可以看到不同深浅度的喹吖啶酮金与不同颜料混合的效果。另外，钻黄加不同量的熟赭混合而成的颜色也是秋季树叶的理想选择。

熟赭和钴蓝，适合用于绘制颜色较深的区域，尤其是冬季场景中的下层灌木丛。

熟赭和法国群青，适合用于绘制深色区域。与深绿色相似，这种混合色也需要大量颜料来保证其厚重的效果。本书中，例如树枝和树干等的很多细节都在一定程度上使用了这一混合色。

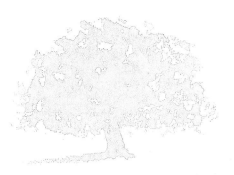

镉柠檬黄，适合用来绘制阳光明媚的春夏场景，如《曼哈顿公园》（第22～23页）。需要注意的是，如果镉柠檬黄太浓，它可能会显得过于强烈。

《冬日清晨漫步》

在这个画面中，我试图捕捉冬日早晨清新的空气，并表现阳光破雾而来，在树隙间若隐若现的状态。每当我们开始画一幅画的时候，我们应该清晰地知道自己希望画出什么。也许我们无法每次都画成脑海中所设想的样子，但如果在动笔之前花点时间想一想画面布局、颜色等问题，那么画作一定会更令人满意。

我也喜欢整个画面被两种不同的树划分开来的样子：画面右侧的落叶树与左侧的冷杉树形成鲜明对比。这样，我就可以在冬日黯淡的场景中加入绿色，打破由黄色、棕色和灰色营造的沉闷色调。

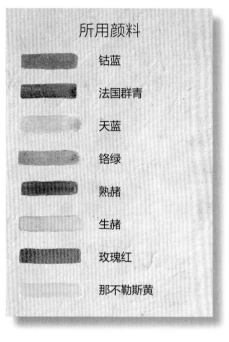

所用颜料

钴蓝

法国群青

天蓝

铬绿

熟赭

生赭

玫瑰红

那不勒斯黄

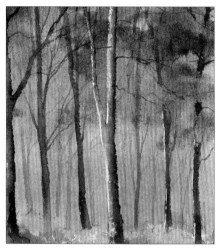

首先将留白液涂在前景和中景的树干上，再用清水润湿整个背景。然后混合钴蓝和玫瑰红，用湿润的笔刷蘸取颜料，轻刷在天空的部分，融入生赭和熟赭的混合色。接着在背景的下半部分刷上一点点天蓝色，营造出一种朦胧而幽远的效果。趁背景湿润的情况下，使用铬绿、法国群青和熟赭混合的深绿色刷在冷杉树的叶子部分，并且在树干下部稍加一些熟赭，来描绘略带棕色的叶子。上述步骤都需要大面积使用湿画法时，因此一定要提前混合好所有需要的颜料，否则会减慢绘画速度，画面颜色也将难以融合均匀。

除去树干上的留白液，在树干上刷一些天蓝色、一点生赭和熟赭的混合色，以及熟赭和钴蓝混合而成的棕色。将深色集中在树干的右侧，从而指示光线的方向。为了让颜料融合在一起，使得树干更具立体感，以上三种颜色需要一个接着一个，快速连续地上色。然后，用笔刷蘸一些清水来柔化树根边缘，使树的根部融入地面。等画纸晾干后，在树根部刷上几处那不勒斯黄，用来表示地面上的杂草。

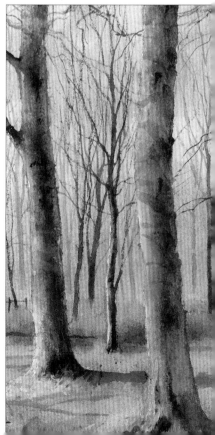

虽然树林的地面非常泥泞，但在描绘地面时，你不能只运用棕色，还要用一些钴蓝和玫瑰红来暗示天空的倒影。在地面部分刷上几道深棕色（熟赭加法国群青），将它作为背景来突显出草、树叶和石头等细节。使用2号笔刷蘸上不透明的那不勒斯黄，辅之以一点点熟赭和生赭，在背景上点涂，以此来描绘上述细节。要达到这种不透明的效果，颜料需要很厚重，因此你可以直接从颜料管中挤出颜料使用，不需另外掺水。

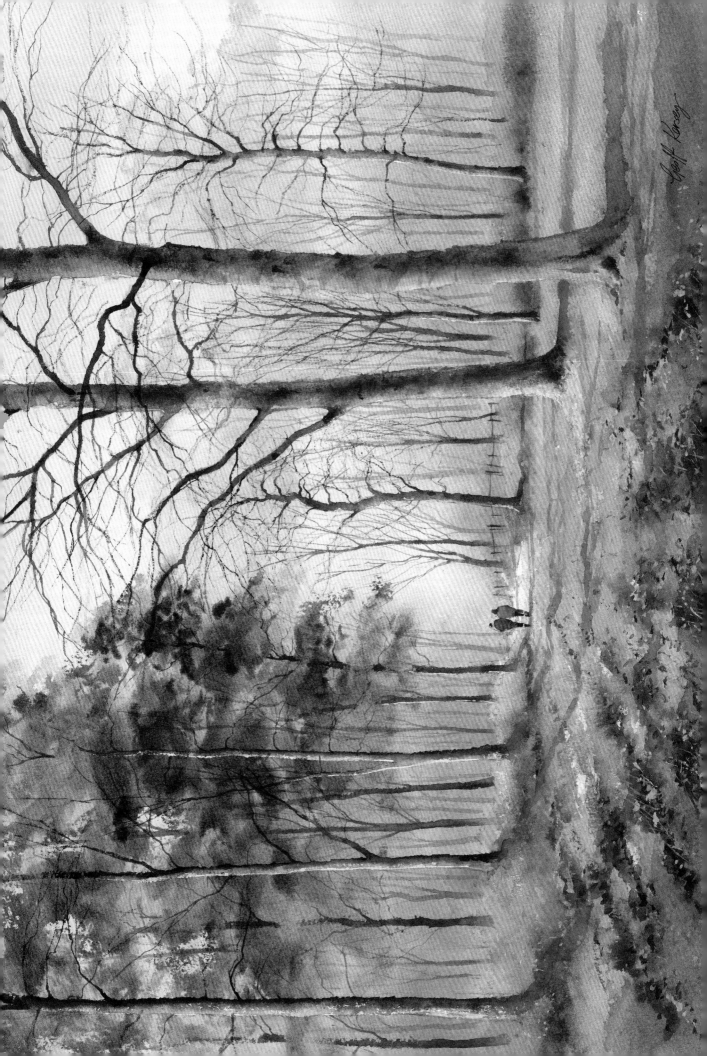

《林间溪流》

德比郡（Derbyshire）马特洛克（Matlock）附近的卢姆斯代尔（Lumsdale）地区是我最喜欢的地方之一。无论在什么季节，沿着陡峭蜿蜒的林间小路散散步，穿过阿克莱特磨坊（Arkwright's Mill）的遗址，我总能从中受到启发，找到很多新的绘画主题。其中，最让我着迷的是土地生生不息回归大自然的感觉。古老的建筑在林间逐渐碎裂，不断繁茂生长的植物和树木将其掩隐得愈加模糊，再加上穿过画面冲下山坡的小溪，这幅画充满各种不同的元素，绘制的难度也增加了不少。

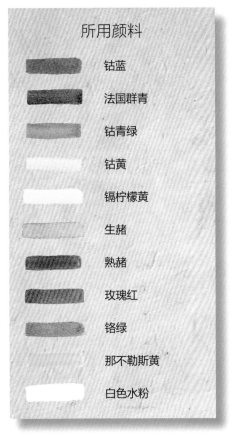

所用颜料

钴蓝

法国群青

钴青绿

钴黄

镉柠檬黄

生赭

熟赭

玫瑰红

铬绿

那不勒斯黄

白色水粉

首先将留白液涂在溪流和磨坊的区域。等留白液干了之后，使用16号圆刷，运用湿画法来绘制背景。为了营造出遥远迷蒙的感觉，使用冷灰色之后，可以再加入一些生赭熟赭、钴黄和钴青绿。待画纸晾干后，用干笔刷蘸上亮绿色（钴黄加钴蓝），粗略地画上不规则的树叶形状。用灰色绘制这些树干和枝丫，再通过混合不同色调的亮绿色、上色的薄厚程度来，对树木的远近纵深进行区分。使用2号笔刷画上一些叶子。

磨坊部分并非灰色而是各种颜色的混合因此，你可以刷上那不勒斯黄和玫瑰红混合色，再加一点点钴蓝以及生赭。等些颜料干了之后，用笔刷蘸取紫色（钴和玫瑰红混合而成），轻轻地刷在磨坊阴影区域。接着蘸取棕色（钴蓝和熟赭合而成），刷在阴影区域的边角，使颜变暗。窗户和石头间的缝隙也可以用这棕色。用笔刷蘸取深绿色（铬绿、法国青和熟赭混合而成）刷在磨坊周围。待纸晾干后，为了表现阳光下明亮的树叶可以在磨坊周围的深绿色上，使用干笔添上些许镉柠檬黄。

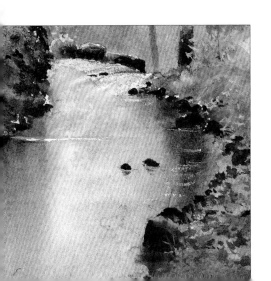

溪中倒影要对照溪岸区域来绘制，所以，我们要在溪岸区域完成后再绘制溪流区域。首先将倒影中要用到的颜色混合好（也就是背景中所用到的颜色）。然后，用笔刷蘸取清水润湿溪流区域，蘸取颜料，点染于画面大致位置。趁画面湿润，换成13毫米的平刷，将颜料竖向刷开，绘制倒影，从而表现缓慢的水流。而在视线尽头处，水流则会变得湍急。要描绘出水流的湍急感，我们可以先使用干笔法刷上一些灰色，再刷上几笔白色水粉，提亮色调。此外，注意在四周的岩石顶端留些空白来表现反光。

《结冰的道路》

　　这个场景由一个简单的视角延伸开来，我在右边的图上标注了一些透视线，这样视角会更加清晰。注意看这个场景中的不同元素，包括道路上的车辙、干燥的石篱、左侧越来越矮的树、远处的栅栏，它们都指向一个焦点，也就是道路尽头的那个点。严格来说，画面左侧平缓的雪坡并非平行线，但它也指向了这个焦点。

　　除了白色水粉外，我只使用了五种颜料，这使得画面的色彩更加和谐。虽然描绘的是十分寒冷的场景，但我还是加入了一些温暖的色调，冷暖色调的反差给画面营造了一种怀旧而美好的氛围。

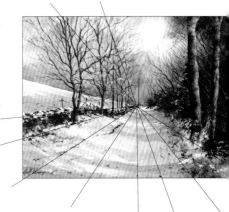

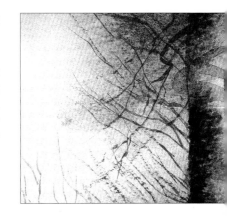

所用颜料

生赭

熟赭

镉红

钴蓝

法国群青

白色水粉

混合生赭和熟赭，其混合色可用于描绘天空中温暖的光芒（见右图），以及画面的其他地方，例如树干、石篱和左侧雪坡。用钴蓝和镉红混合而成的冷灰色绘制天空，调整镉红的用量还可以使灰色呈现或冷或暖的色调，因此这两种颜色的混合色用途十分广泛。正因如此，相比于颜料管中直接挤出的灰色颜料，我更喜欢混合而成的灰色。

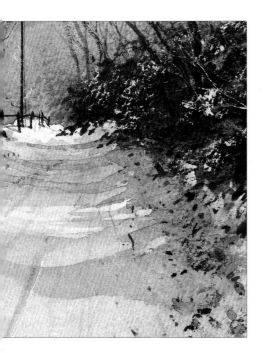

使用不规则的、破碎的笔触绘制石篱，注意要多留一些空隙，让纸张显露出来，这样可以展现出石篱历经风化产生斑驳粗糙的特质。与大量地绘制细节相比，留白更加简洁，因此画面效果会更好。记住，在绘制雪景时要学会留白，不要刻意用颜料去描绘雪。虽然可以使用一些白色水粉来提亮，加强对比，但是没有什么颜色能和白纸一样洁净且清新。

描绘雪景时，尤其要绘制雪上的阴影。通过建立明暗的对比，白色的区域能够得到突显，让雪景看起来更加真实。注意观察阴影如何横穿结冰的道路，显示出路边积雪的高地到路中心低地的坡度，左侧雪坡上大片的阴影也能显示出雪坡的平缓坡度。绘制阴影时，可以使用绘制天空所用的冷灰色（钴蓝和镉红），部分区域可以多加一抹镉红，使其色调偏暖一些。阴影的颜色与天空相似，这能显著提高画面整体的和谐度。接着，选用熟赭和法国群青混合而成的深棕色绘制树枝以及石篱区域。最后使用干笔法，用笔刷的侧面轻掠过纸张粗糙的表面，留下不规则的印迹，适用于塑造树叶、石头和露出积雪的灌木丛等细节。

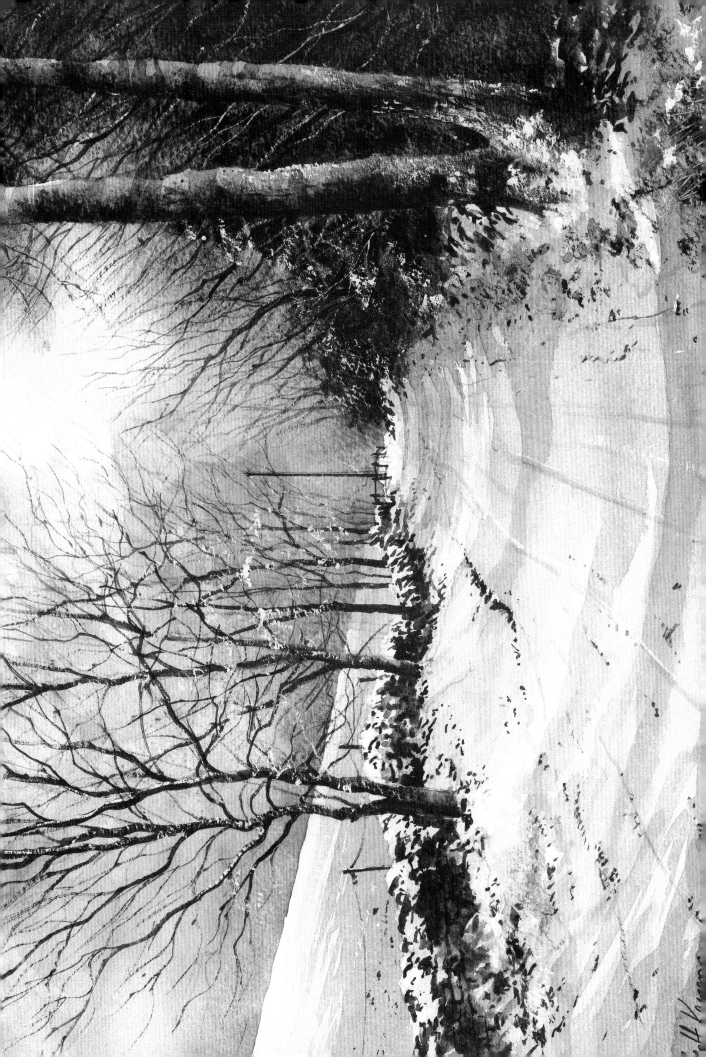

《曼哈顿公园》

为《准备好画画：水彩中的纽约》（Ready to Paint: New York in Watercolour）一书搜集素材，我在纽约（New York）逗留过几天。在夏日一个阳光明媚的周六下午，当我走过曼哈顿公园，透过茂盛的树叶，能看见若隐若现的红砖墙建筑，这场面打动了我，我当下便意识到这是一个潜在的绘画主题。

所用颜料

	钴黄
	镉柠檬黄
	钴蓝
	钴青绿
	法国群青
	玫瑰红
	铬绿
	生赭
	熟赭

绘制红砖墙建筑和绿叶部分时，你需要准备以下颜料：砖红色（生赭、熟赭、少许玫瑰红和一点经过稀释的镉柠檬黄）、浅绿色（钴黄和钴蓝）、蓝/绿色（钴青绿）以及深绿色（铬绿、法国群青和熟赭）。笔刷蘸一些清水，润湿画纸，依次刷上以上颜色，让它们晕染混合。

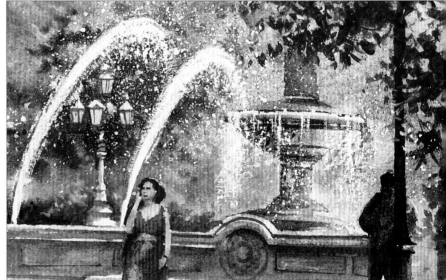

在绘制背景前，先用留白液遮住上图中的树干和人物。在红发女子的头顶处留白，从而表现出她头发上强烈的反光。绘制街对面商店的紫色遮阳篷，为暗色的背景增添几分趣味，

使用留白液遮住喷泉周围的水柱，再用一把旧牙刷蘸取留白液，将留白液喷溅在画纸上，用于展现水花四溅的画面。接着，用留白液遮住打电话女子的轮廓，这样可以保证她裙子的鲜红色不被背景颜色影响。背景里的路灯也要涂上留白液，这样可以更准确地绘制路灯的细节，并和蓬松柔软的树叶形成对比，让画面更加真实可感。使用冷灰色（钴蓝、玫瑰红和熟赭混合而成）绘制喷泉池，注意使画面右侧的深色背影和喷泉池上溅起的耀眼水花形成鲜明对比，可以映衬出阳光的强烈，这也是这幅画的一大优点。

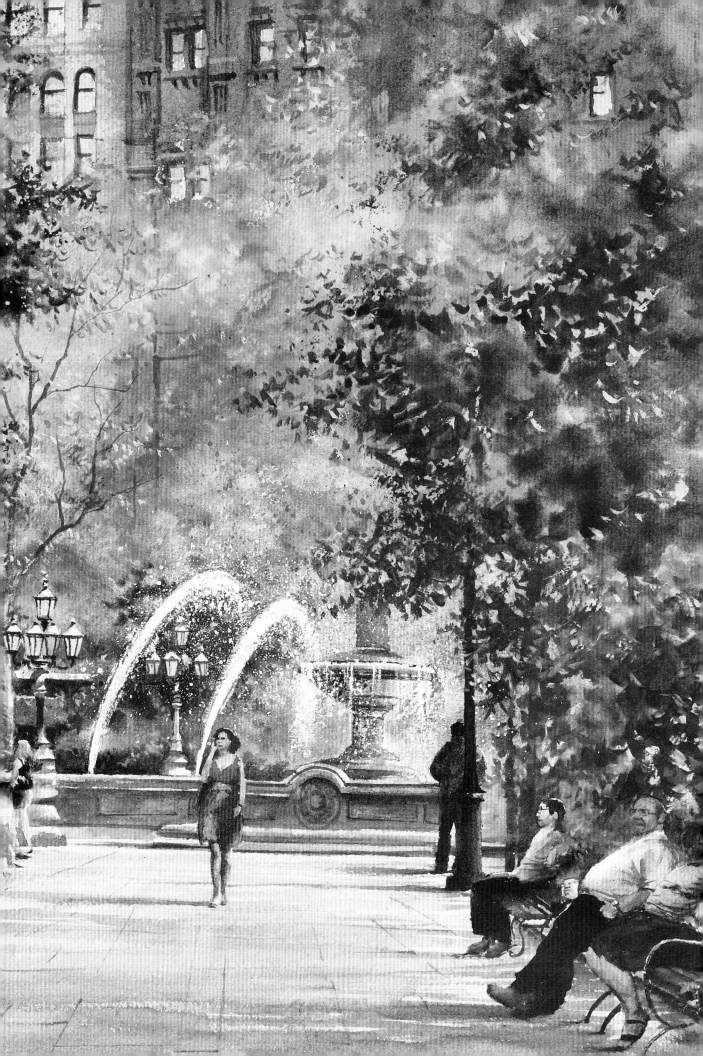

《午后的阳光》

这幅作品画在一张大号英制水彩纸（full imperial，76厘米×56厘米）上，尺寸不小，但我几乎一口气完成。创作的初衷是想为圣诞贺卡的绘制找些灵感，你可能质疑这是否是选择绘画主题的好理由，但我却画得乐此不疲。是绘制出一幅不错的画，还是一幅真正出彩的画，这取决于你是否享受绘画的过程。在这一画面中，我想要捕捉洒漫在冬日午后的空气中的阳光，画面颜色主要有橙色和紫色。首先将前景中的四棵树涂上留白液，接着混合两种主要的颜色，也就是橙色（生赭和熟赭）和紫色（钴蓝和茜素深红）。润湿天空区域，刷上混合好的橙色和紫色，让它们在纸上晕染、融合。

所用颜料

- 生赭
- 熟赭
- 钴蓝
- 法国群青
- 茜素深红
- 白色水粉

趁天空的区域还是湿润时描画出最远处树的大致轮廓，接着绘制稍近一些的树，要画得模糊些，从而与中景里的树拉开距离。如果天空区域不够湿润，那么你不要着急绘制，最好在画纸完全干燥后，重新润湿纸张，然后进行绘制。待画纸晾干后，在树干上画上一些树枝，再用相同的颜色绘制远处的房屋。用笔刷蘸清水，晕染房屋的边缘线，使它融入背景中。注意图中细小的栅栏，它们起到引导视线的作用。

用天空的暖橙色为前景和中景上色，接着在前景处刷上紫色，从而加深午后阳光的感觉。等画纸晾干后，用相同的紫色绘制阴影。最后，使用绘制树干所用的白色水粉和深棕色在前景处绘制细节，比如从积雪中露出的草和石头等。在绘制前景中的紫色阴影时，完全可以大胆一些，这是因为阴影越深，雪坡看起来就越明亮。画中前景与天空顶部的紫色遥相呼应，在画面中心营造出光亮的感觉。

使用干燥的笔刷蘸取很淡的橙色（生赭和熟赭），在天空区域画上细密的树枝。接着，蘸取稍微深一些的橙色，将其刷在树干的亮面。另外，趁画面湿润，在树干的阴影面刷上浅棕色（熟赭和法国群青），使亮面和阴影面的颜色融合，塑造出树干的立体感。等画纸晾干后，用干燥的笔刷蘸取白色水粉，轻轻掠过纸张，在粗糙处留下印迹，绘制树干上的落雪，暗示树皮的凸起。此外，绘制树枝部分时，务必使用非常精细的勾线笔来描绘。

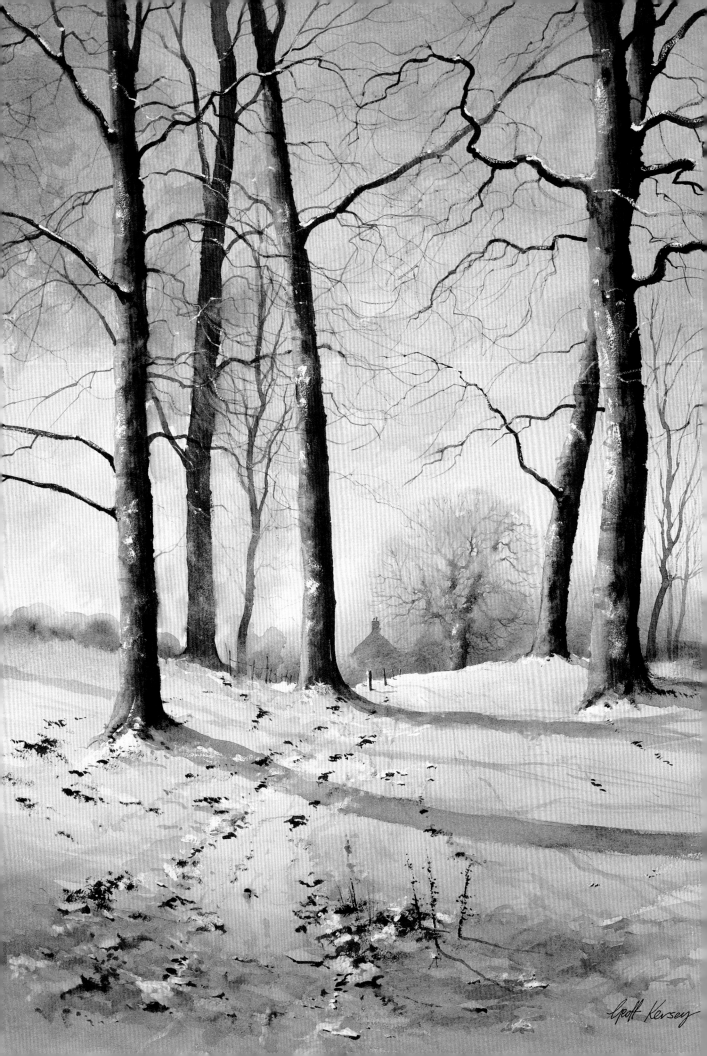

Geoff Kersey

《公园风景》

这是位于伦敦（London）的摄政公园（Regents Park），也是一个繁忙的城市场景。正如我之前所提到的，我喜欢塑造人造建筑的坚硬轮廓与树木柔软形状的对比。另外，在秋日午后，空气里所弥漫着的那种柔和的乳白色光芒，这是我希望能够定格住的画面。为了营造出这种光亮的氛围，远处的树就要显得朦胧，因此要使用比近处的树更冷更浅的色调来描绘它们。

所用颜料

- 钴蓝
- 法国群青
- 生赭
- 钴黄
- 那不勒斯黄
- 镉柠檬黄
- 熟赭
- 玫瑰红
- 铬绿
- 白色水粉

给天空上色时，要使用柔和的灰色，可以通过混合钴蓝、玫瑰红和熟赭而成。接着继续使用这三种颜色，浓度更高一些，混合出温暖的灰色，用于绘制邮局大楼和远处的建筑物。在建筑物的亮面刷上用生赭和玫瑰红混合而成的暖色，从而提亮这一区域，完成后等待画纸晾干。画到这里时，我发觉晾干后的画面颜色太深了，于是我用笔刷蘸取清水，轻轻刷在画面上，让颜色褪去一些，接着用厨房纸巾小心地轻拭，吸去画面上多余的水。如果你也遇到这种情况，记住不要用力将颜料全都抹去，只要让颜色淡一些就可以了。

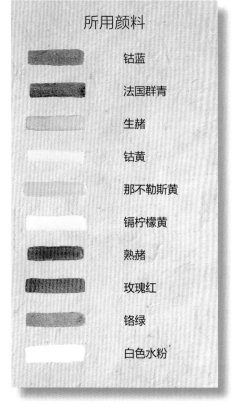

在动笔前，先将留白液涂在大楼左边的几棵主要的树上。为了塑造树干的立体感，你需要使用两种颜料，分别绘制树干的亮面和暗面。和绘制建筑物亮面所用的颜色一样，树干亮面使用了生赭和玫瑰红的混合色，暗面则刷上熟赭和钴蓝混合而成的中褐色。趁树干部分还是湿润的，刷上几笔由钴黄、钴蓝和少许生赭混合而成的绿色（草地也使用这个混合色）。用勾线笔蘸取中褐色（绘制树干暗面所使用的颜色）来勾勒树枝。树枝不能画得太少，否则树会显得没有生气，但是也不要画得太多，否则修改的时候会很麻烦。所以，为了保证最好的画面效果，你最好不时停下来看一看。选用较细的2号笔刷，直接蘸取未掺水的那不勒斯黄勾勒出更细的枝丫。由于颜料的不透明性，这些枝丫与深色背景的对比会更加明显。

在那不勒斯黄中加入一点镉柠檬黄，无须掺水，用于绘制柳树的叶子。绘制时需注意的是，柳树的枝条与其他树不太相同，要先从枝干上水平地画出来，然后再垂向地面。

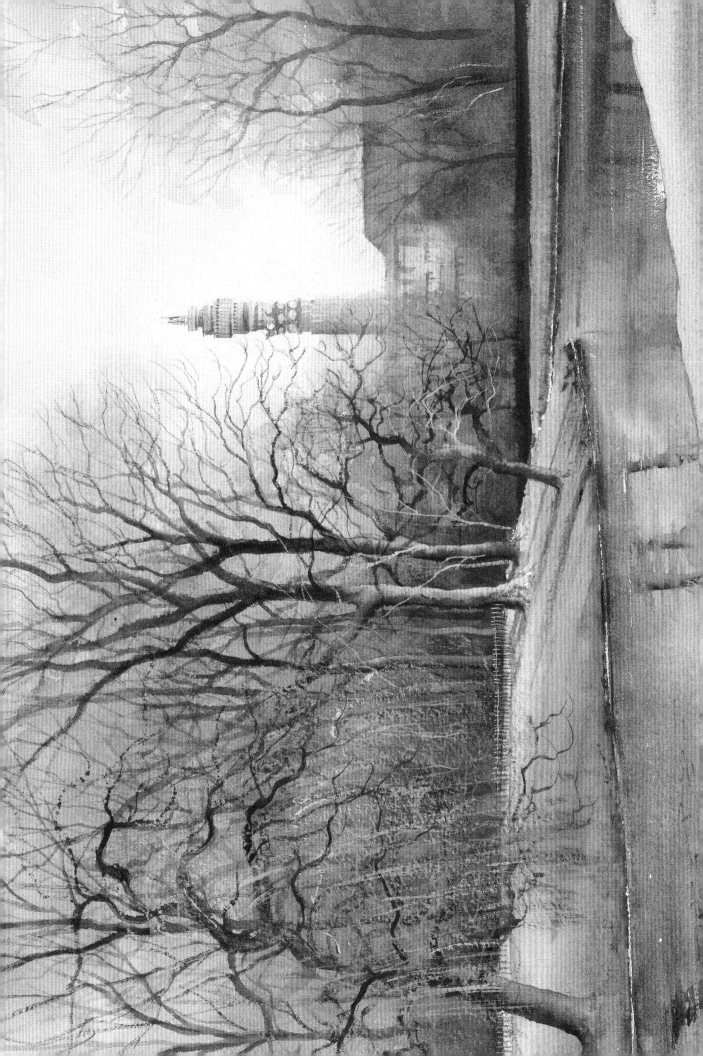

《树林中的人行桥》

一个冬日的下午，我来到这里散步，并拍下了照片，于是就有了这幅画。在这一画面中，因为溪流和人行桥的存在，原本平淡无奇的林间小路变得趣味盎然。溪流的倒影将温暖的色调引入前景，让观者的目光顺小路方向望去的时候，驻足在溪间倒影上。画这幅画时，关于是否要在这个画面中加入人物形象，我思考了很久。最终，我还是决定不加，这样能让画面看起来更静谧、更与世隔绝。你可以对比第49页有行人的画作，自行判断哪一种选择更好。

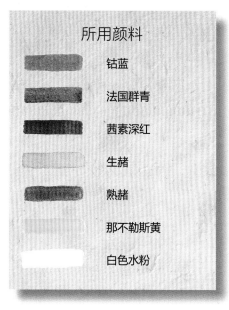

所用颜料

- 钴蓝
- 法国群青
- 茜素深红
- 生赭
- 熟赭
- 那不勒斯黄
- 白色水粉

使用湿画法绘制天空，用湿润的笔刷分别蘸取茜素深红、那不勒斯黄和钴蓝，轻刷在天空的部分。我常用那不勒斯黄绘制画面底部的天空，但需要注意的是，因为那不勒斯黄是不透明的颜料，所以使用的时候需要稀释，否则颜色会显得浑浊。绘制树木时，使用勾线笔蘸取不同色调的灰色和棕色来画，记住，越远的树要使用越细的线条和越浅的颜色来绘制。我特别喜欢树后粉红色的光芒。

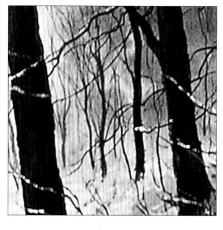

用笔刷蘸取深棕色绘制画面右侧的两棵大树，深棕色由熟赭、法国群青和少许茜素深红（虽然在暗处，但也需要加入暖色来营造温暖的氛围）混合而成。用笔刷蘸取白色水粉，在树枝的上部断断续续地画上一些积雪。在两棵树之间的背景中，稍微刷上一些生赭和熟赭的混合色，可以使背景颜色更加多元化。

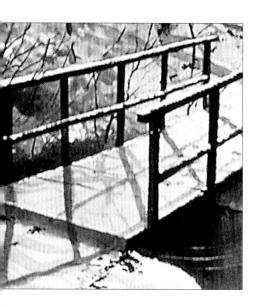

绘制人行桥的时候要注意阴影的位置。桥上栏杆的阴影是落在桥面上的，这表示观者的方向是面对阳光的。用深棕色绘制人行桥的倒影，然后用白色水粉画上几道圆形的波纹。这几笔细节令我尤为满意，它们能够暗示出栏杆上的积雪正在阳光的照射下融化，滴入溪中，让画面看起来烟云弥漫，给人一种潮湿的感觉。

在画面的右下方刷上一些橙色红色的混合色，使其突出，接着绘制树干的倒影。注意树干是倾斜的，所以倒影也要相应地画成倾斜的。

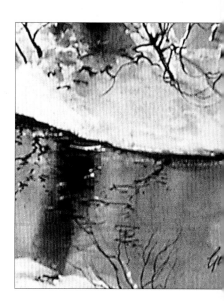

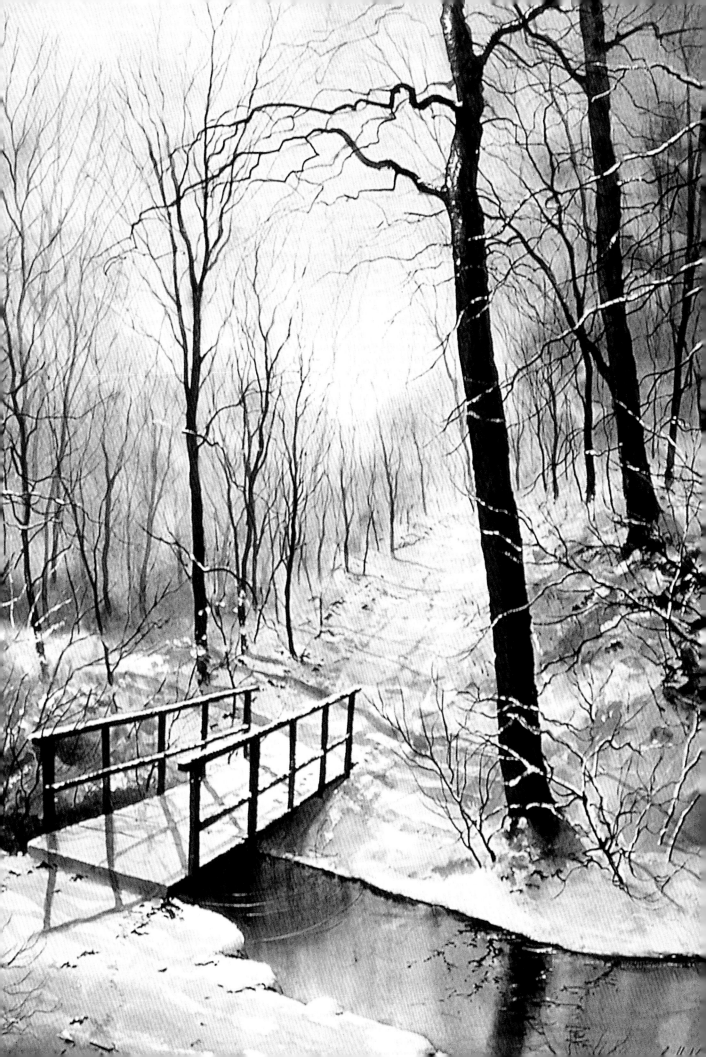

《冬日剪影》

这幅画作描绘的是德比郡查茨沃斯公园（Chatsworth Park）的一个寒冷的冬日下午，画面的重点在于逆光的剪影，或者称之为迎面而来的光线。地面被积雪覆盖，强光迎面照来，画中的景物都成了剪影般的轮廓，所以画面的颜色非常简单，所用的颜料也非常少。在这个场景中，背景的颜色比其他景物要浅，因此在绘制这幅画时，我没有使用留白液（我很少不用留白液）。当然，如果你觉得使用留白液会感觉更踏实一些的话，你也可以在背景和地面交界处，也就是画纸下部三分之一处涂上留白液。

所用颜料
中性灰
乌贼墨
玫瑰红
钴蓝
白色水粉

给背景上色时，在右图中的这部分树后适当留白，以此来表现阳光的强烈。使用乌贼墨和中性灰的混合色绘制前景中的树干和树枝。用较细的2号笔刷来绘制更细密的枝丫，笔刷尖端要保证没有太大的磨损或起毛现象，否则画出来的枝丫线条会不够流畅或者太粗，导致画面显得笨拙而不够生动。待画纸晾干后，使用较硬的笔刷蘸取清水，涂抹在这部分树枝上，并用纸巾轻拭吸取水分，使颜色变淡。

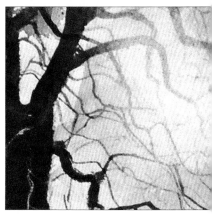

绘制这些中景里的树主要有两个步骤，第一步是使用湿画法，用笔刷蘸取灰色（钴蓝和中性灰）和棕色（乌贼墨和中性灰），描绘出树冠的大致形状，让它们显得柔软和分散。第二步则是等画纸晾干后，画上树干和树枝等细节即可。

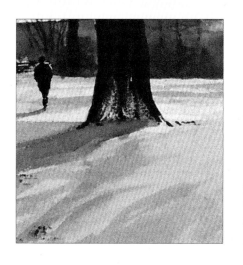

阴影部分是画面中的关键部分，它的颜色与天空一致，使用的是钴蓝和中性灰的混合色。因为视角正对阳光，所以阴影的方向应当朝向观者。注意阴影的颜色是如何变化的，你会发现离投射物越近，阴影的颜色越深。

描绘攀爬在树上的常春藤时，要使用较为干燥的笔刷蘸取深灰色，再用笔刷的侧面轻轻掠过粗糙的纸张，留下破碎而不均匀的印迹。

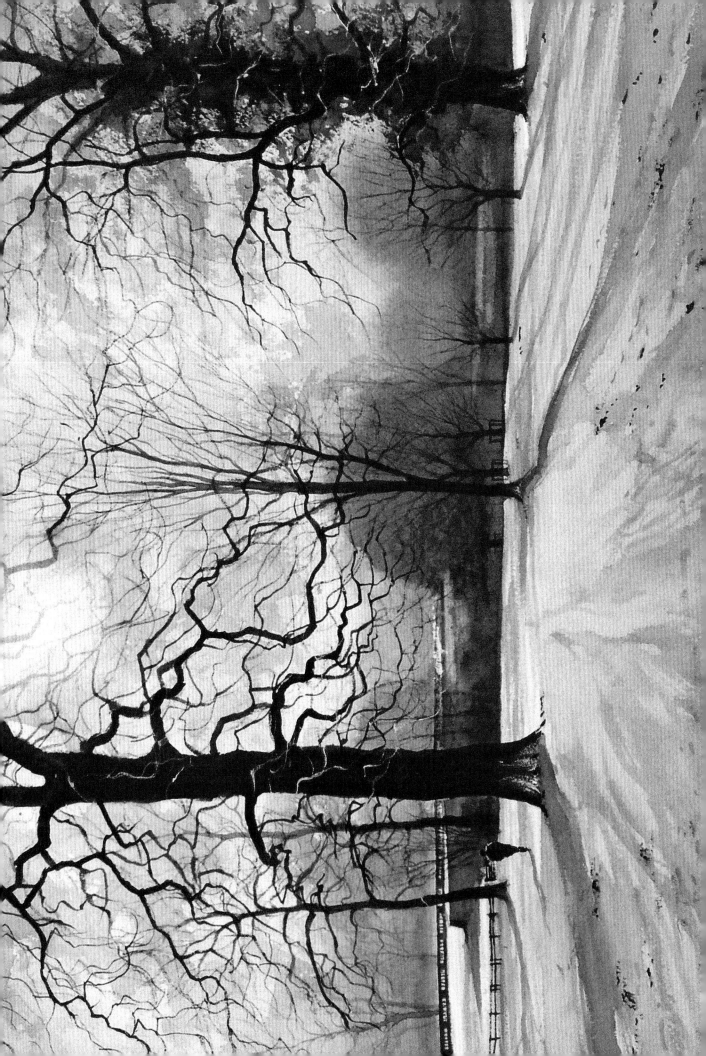

《划艇》

　　这个场景充满了秋天所独有的温暖色调。其中，树木并非是画面的主体，而是像画框一样衬托划艇和水中倒影。这一场景中所用的主要颜色是橙色、黄色和蓝色（非常巧的是，划艇的主人正好将划艇漆成了蓝色），这两种颜色的反差可以增强视觉冲击力。我尤其喜欢这幅画的视角，因为站在高处俯视这些划艇，我得以绘制出划艇内部的细节。这些细节部分需要涂上留白液，同样要涂留白液的还有划艇左边的墙壁和上方的小路。留白液晾干之后，我们就可以尽情享受给背景上色的过程了。

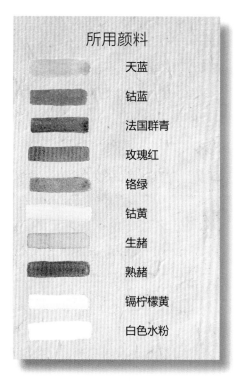

所用颜料

- 天蓝
- 钴蓝
- 法国群青
- 玫瑰红
- 铬绿
- 钴黄
- 生赭
- 熟赭
- 镉柠檬黄
- 白色水粉

画面中的大部分树叶都是使用湿画法绘制而成的，颜色多种多样，有钴黄和熟赭的混合色、生赭和熟赭的混合色以及铬绿、法国群青和熟赭混合而成的深绿色。等树叶部分都晾干后，再绘制树枝的部分。

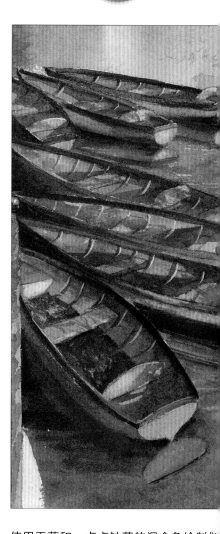

使用天蓝和一点点钴蓝的混合色绘制划艇，用法国群青绘制水面，以此来突显划艇。观察水面和天空的蓝色与划艇的蓝色，两者是有所差异的，前者是自然的蓝色，比较柔和，而后者是人造的蓝色，因此更为鲜艳。船舷和座位上的红/棕色正好与蓝色形成完美的对比。水面上的倒影比水的颜色要浅一些，例如在船尾的位置，你可以用笔刷蘸取少量清水，刷去部分颜色，然后使用船身的颜色重新绘制倒影。

因为这个画面中的阴影区域很暗，所以最好加入一些亮色。用笔刷分别蘸取三种颜色——镉柠檬黄、钴黄和白色水粉的混合色，以及生赭和白色水粉的混合色，然后快速且用力地在这个区域厚涂，以示阳光下叶片的形状。

用深色绘制储物箱的暗面，从而突显其立体感。箱盖部分所使用的绿色和蓝色是用铬绿和钴蓝混合而成的。温暖的茂密的树叶阴影投射在储物箱后的墙壁上，绘制这些阴影时，则用笔刷蘸取钴蓝和玫瑰红混合而成的紫色进行薄涂。

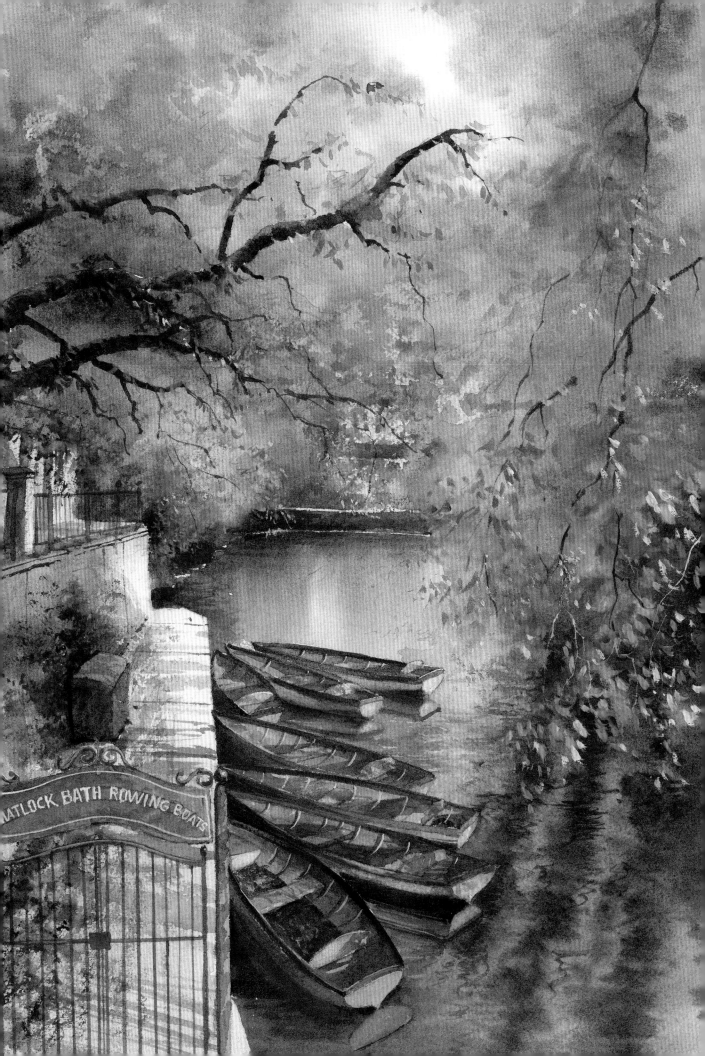

《冬日的行人》

一个冬日的早晨，我在当地公园散步的时候遇见了这个场景。在秋天的时候我就绘制过相同的场景（见第39页），当时我在心里默默记下这一幕，并想着日后一下雪就要再回来看看。在不同季节重新回到某个你绘制过的场景，这将是非常有趣的。虽然你去的是同一个场景，但它们看起来却完全不同，尤其是风景画中的树木和林地，季节更替赋予了它们百变的景观。首先，使用留白液遮住几棵主要的树、左侧树篱的顶部、右侧桥梁栏杆的顶部、小棚屋的屋顶、右侧红色的救生带容器、两个主要的人物轮廓以及小路和远处树林的交界线。

所用颜料

	印度黄
	玫瑰红
	钴黄
	酞菁蓝
	钴蓝
	法国群青
	熟赭
	那不勒斯黄
	白色水粉

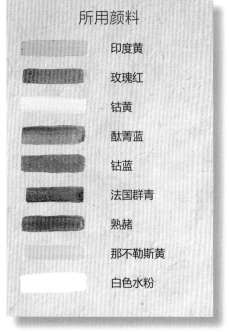

首先准备颜料。混合那不勒斯黄和印度黄，将它用于绘制天空中明亮的桃色光芒。混合钴蓝、玫瑰红和熟赭形成深灰色，再加上经过稀释的玫瑰红，可用于绘制远处的薄雾。接着，混合钴黄和钴蓝得到亮绿色，混合酞菁蓝和熟赭得到深绿色，混合熟赭和法国群青得到深棕色，以上三种颜色将用来绘制树篱以及树篱周的深色区域。准备好颜料后，使用天然海绵蘸取清水并润湿纸张（一定要先混合好颜料，再润湿纸张，从而保证画面在下笔时是湿润的）。之后，选用大号椭圆形笔刷，将以上颜色依次刷在湿润的画纸上。等画纸晾干后，绘制树干和树枝等细节。

画面中的人物是很重要的，但从我的经验来看，拍照时很难拍到需要的人物形象，而且这些人物形象在画面上的位置往往也不理想。幸运的是，我在那天早上散步的过程中拍了不少照片，其中有张照片拍到了一对正在遛狗的夫妻，我觉得他们非常适合这个画面，所以我在另一张画纸上勾画出了他们的形象，并使用复写纸将他们的形象转移到这个画面中。绘制人物形象时，比例不对或是位置不合适等情况会常常出现，使用复写纸可以避免在画面上反复地擦拭和绘制，有助于保持画面整洁。

用比较厚重的深绿色（酞菁蓝和熟赭）绘制树篱，为了体现出积雪厚度，还要在树篱顶部多留一些空白。用笔刷蘸取经过稀释的钴蓝，刷在积雪阴影处。使用干笔法在树篱侧面和底部刷上白色水粉，在树篱底部的地面上刷上深绿色和深棕色。

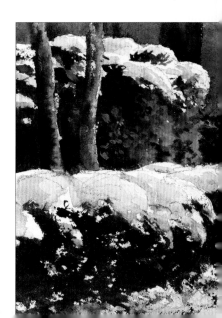

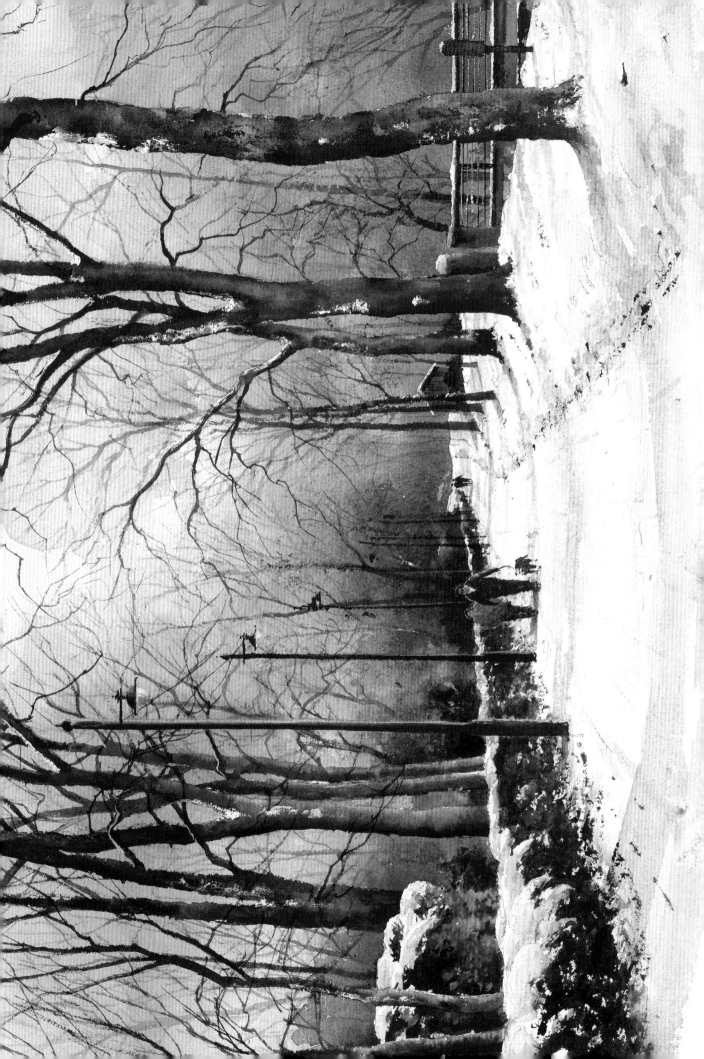

《林区公路》

　　参加艺术俱乐部和艺术组织的交流活动时，我常常用此类场景做示范。画面描绘的是深秋时节林区公路两旁的树，有些树的叶子已经落了，但有些树的叶子还未落，由于有两种状态不同的树，因此我可以在同一个画面中展示两种不同的画法。这个场景也展示了照片（见右图）到画作的转化，展现了如何将拍下的照片作为灵感的来源，使得画面更加简洁，更加柔和，更具艺术感，而不是一五一十地照搬。

正式动笔前，你最好问自己这样一个问题，那就是"画面的焦点在哪里？"在这个画面中，消失的道路尽头、道路与背景的交界线、越来越矮的石篱以及左侧显眼的绿色树丛都将观者的目光吸引到左图所示的区域，也就是画面的焦点。塑造这个焦点时，为了表现强烈的阳光，路面和路边草地的部分需要使用强反差的颜色。

所用颜料

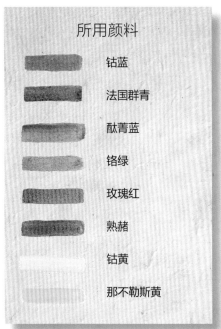

- 钴蓝
- 法国群青
- 酞菁蓝
- 铬绿
- 玫瑰红
- 熟赭
- 钴黄
- 那不勒斯黄

使用铬绿和钴蓝的混合色来绘制深蓝和绿色的冬青树丛，混合酞菁蓝和熟赭来绘制颜色更深的树叶。除去石篱上事先涂过的留白液，薄薄地刷上一点钴蓝、一些钴黄和熟赭的混合色以及少许钴黄和钴蓝混合而成的绿色。待画纸晾干后，选用较细的2号笔刷蘸取深棕色，继续绘制细节。

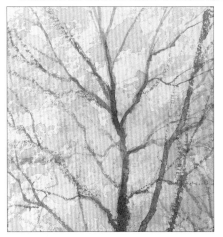

画面上的树干比较细，所以树枝需要绘制得更加精细。你需要用勾线笔蘸取比较浓稠的颜料，迅速地勾画出树枝，这样会使它们看起来非常自然。

在石篱上绘制深色的阴影，使之与右侧微微泛红的树叶形成对比。在石篱的顶部留白来表现阳光，同时也使它与深色的背景区分开来，营造纵深感。将未掺水的那不勒斯黄和熟赭混合，用得到的浅红色绘制右侧泛红的树叶以及较细的枝丫。

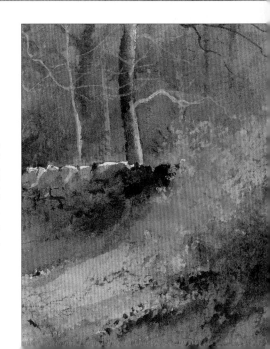

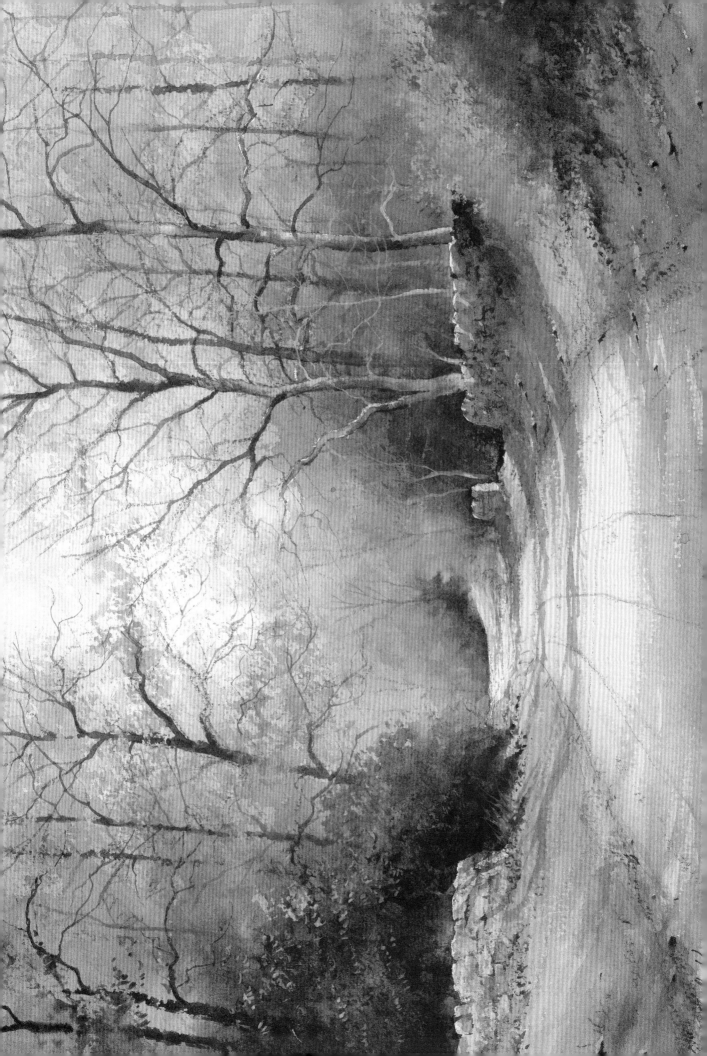

《金色的光》

　　秋季是一年中最奇妙的时节，公园和树林到处都洋溢着红色、橙色和黄色的光芒，看起来暖洋洋的。秋季十分短暂，所以我经常外出看风景，寻找潜在的绘画主题。十月的一个星期天早晨，我在当地公园散步时获得灵感，于是绘制了这个场景。

　　润湿背景前，要先准备好颜料。混合钴蓝和玫瑰红形成紫色，稀释喹吖啶酮金，将其用于描绘金色的光芒，偏红一些的金光则使用喹吖啶酮金和生赭的混合色。使用湿画法，将以上三种颜色铺在背景、道路和前景部分，奠定本幅画作的基调。

所用颜料

	朱红
	镉柠檬黄
	喹吖啶酮金
	钴蓝
	法国群青
	铬绿
	玫瑰红
	熟赭
	那不勒斯黄

待画纸晾干后，选择一支较为干燥的笔刷，蘸取背景底色以及一些亮绿色（喹吖啶酮金和钴蓝），用于绘制树叶等细节。使用亮绿色可以使画面的颜色更加丰富，同时也能够避免过量使用红色和金色。使用干笔法的好处在于它的笔触与树叶形状相似，因此能够在初步绘制的轮廓上有效地塑造细节。

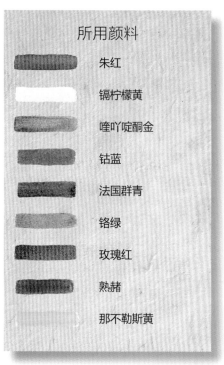

绘制完树干和树枝后，混合之前树叶的颜色，再添加一点那不勒斯黄（加深颜料的不透明度），接着用干笔法绘制更多的树叶细节，使树干和树枝看起来若隐若现。

使用铬绿绘制路标、行人的外套以及桥梁的栏杆，虽然铬绿颜色比较鲜艳，但鲜艳的颜色可以用来突显一些小物体，使画面显得更加生动。同样地，朱红色也比较鲜艳，如果用朱红绘制画面右侧的救生带容器，那么红色和绿色形成的反差也将为画面增添一丝趣味。

在暖橙色的地面上绘制暖紫色的阴影。仔细观察，你会发现阴影落在草地上时会有轻微的坡度，延伸到路面后则逐渐变平。

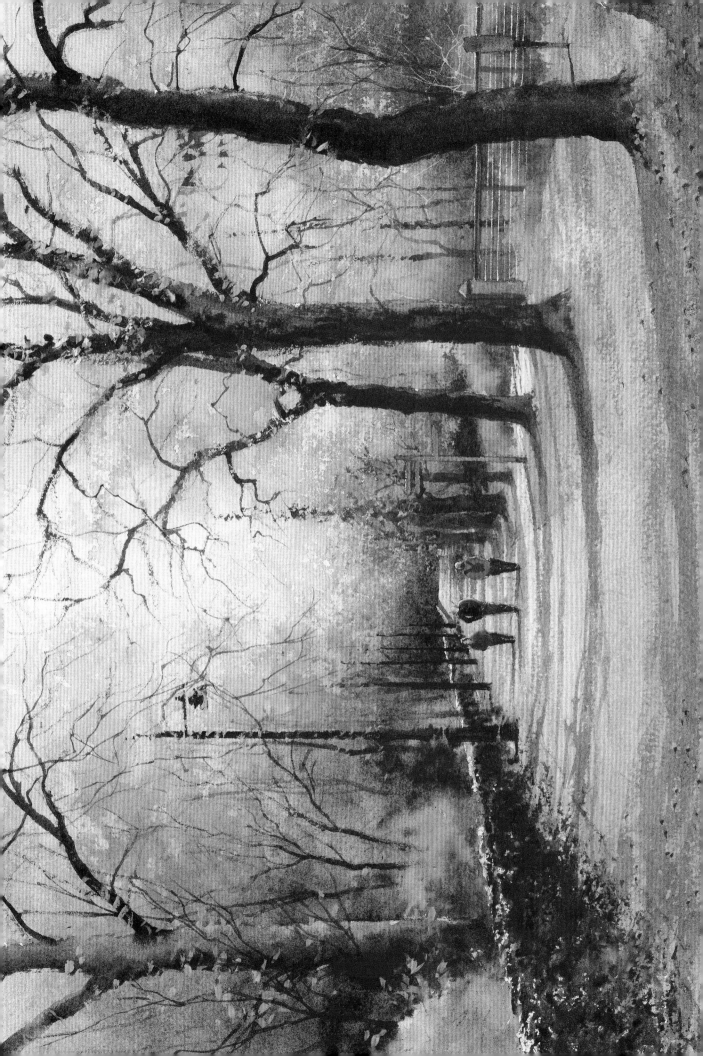

《肯辛顿花园》

　　这幅画描绘的是清晨时分，肯辛顿花园薄雾弥漫的样子。除了为画面添上一抹新鲜的色彩以外，画中人物也是透视线上重要的一点。首先润湿纸张，用稀释过的混合色（玫瑰红和那不勒斯黄）轻刷在天空的部分。接着，刷上一些钴蓝和浅红混合而成的冷灰色，刷冷灰色时要注意避开中心区域，留出光线的位置，用于绘制天空中的光辉。待画纸晾干后，用相同的冷灰色绘制出树的大致轮廓。待画纸再度晾干后，继续绘制树枝，树枝的长度不要超过树的轮廓。这样就能塑造出树的整体形状和大小，并且展现出细密的枝丫。

所用颜料

- 钴蓝
- 法国群青
- 玫瑰红
- 生赭
- 熟赭
- 浅红
- 朱红
- 铬绿
- 那不勒斯黄
- 白色水粉

在画面的最上方留一小块白纸，点上少许玫瑰红，描绘出冬日微弱的阳光正透过雾气洒落在树枝上的场景。

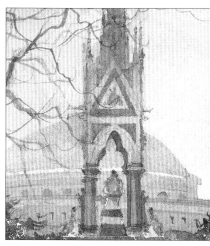

使用与天空相同的颜色绘制建筑物，颜料要稀薄，这样既保证了色调的柔和，同时也表现出建筑物的遥远。与阿尔伯特音乐厅（Albert Hall）相比，阿尔伯特纪念碑（Albert Memorial）要近一些，所以纪念碑的颜色也要略微深一些。使用生赭和熟赭的混合色绘制黄金雕像，勾勒出纪念碑尖顶的细节。

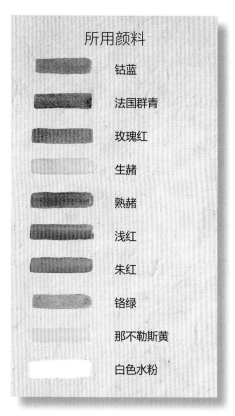

水彩非常适合于绘制远处影影绰绰的轮廓。例如在左侧的细节图中：在树木的掩映下，远处建筑的屋顶若隐若现，弥漫的雾气更是模糊了它的边界。使用绘制天空所用的灰色，加水稀释后，将其刷在建筑及其屋顶处，并融入少许浅红。趁画面湿润，用深棕色（熟赭、法国群青）绘制建筑前的灌木丛，再加入一点铬绿，使得灌木丛呈现偏绿的色调。待画纸晾干后，使用干笔法，在灌木丛上刷上一些白色水粉，用来表现落雪。

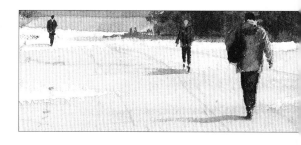

描绘人物可以强化画面的透视效果，同时，人物也能为画面增添明亮的色彩。绘制时要格外注意的是，虽然人物之间相隔了一段距离，但他们的头顶都是处在同一水平线上的。

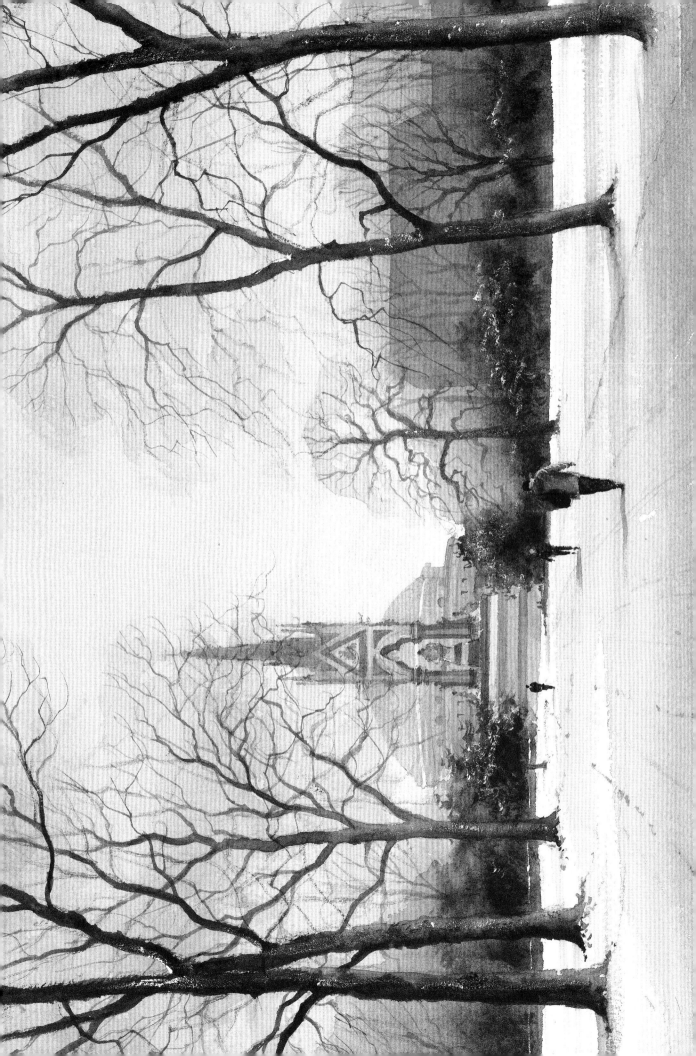

《大联盟运河》

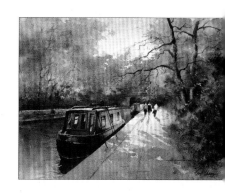

几年前的一个夏天，我在伦敦参加一个艺术展。每晚回酒店的路上，我都要经过大联盟运河。这条运河距离繁华的伊斯灵顿大街（Islington High Street）不过几百米，但它看上去却是那样宁静，这景象深深地触动了我。夏季夜晚的光线照射在河边的小路上形成反光，在四周温暖而斑驳的阴影，以及浓密树木的映衬下显得分外明亮。以上所有的元素好似天然的画框，映衬着画面中心的船只和下班回家的行人。

所用颜料

- 钴蓝
- 钴青绿
- 铬绿
- 法国群青
- 生赭
- 熟赭
- 钴紫
- 钴黄
- 镉柠檬黄
- 白色水粉

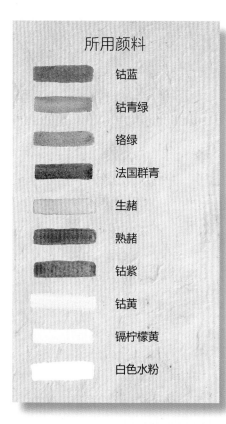

混合钴紫和钴青绿，用得到的灰绿色绘制远处树的轮廓，在此基础上，一点点地刷上钴黄和钴蓝混合而成的亮绿色，用来表现阳光下的树叶。接着，在树的暗处刷上铬绿、法国群青和熟赭混合而成的深绿色。画纸晾干后，在镉柠檬黄中掺入一点白色水粉（加强不透明的效果，同时也使柠檬黄更柔和），可用来绘制高光。

使用生赭和熟赭的混合色，以及钴蓝和钴紫的混合色绘制道路。给船体上色时，使用法国群青和一点点铬绿的混合色。船体表面的油漆很有光泽，而由于反光，靠近道路的船侧几乎看不出实际的油漆颜色，这正是这幅画最精彩的部分之一。绘制船体上的反光，它听起来很有难度，实则不然。因为反光的颜色和道路的颜色基本相同，因此绘制船体的反光时，使用绘制道路所用的两种颜色即可。待画纸晾干后，继续绘制窗户等细节。

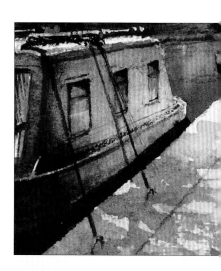

注意：前景中阴影的颜色（左上图）比远处树木轮廓的颜色（右上图）的色温要高，这样可以将前景和背景的距离拉开，营造出画面的空间感。

右图所示的这一小块区域对于整个画面至关重要。远处的桥上、船只上以及行人头顶上的反光，加上阴影投射的方向，这些都暗示着观者是正对着阳光的。

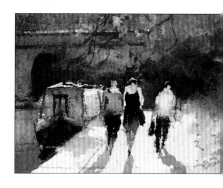

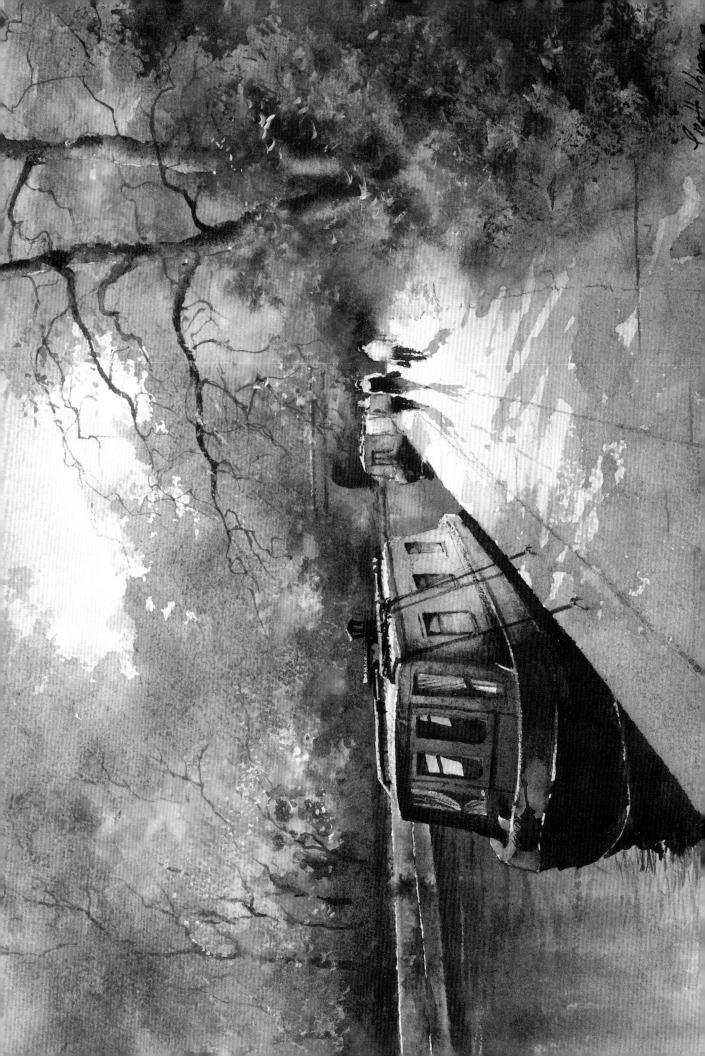

《查茨沃斯的秋天》

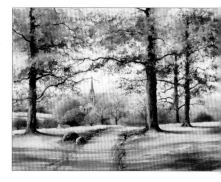

这一场景不仅充满了秋天多样的颜色,近处的树更是刚好框住了远处的教堂,画中有画,十分有趣。但当我画完后,我发现自己将教堂画在了两棵树的正中间。我常对我的学生说,不要将主体放在画面正中间,否则画面会显得不自然,结果我自己也没注意这一点。所幸的是,教堂虽在两棵树的正中间,但并非处于整个画面的正中心,而是在画面左下角的黄金分割点上(是个不错的焦点位置),所以画面的构图整体还是比较和谐的。

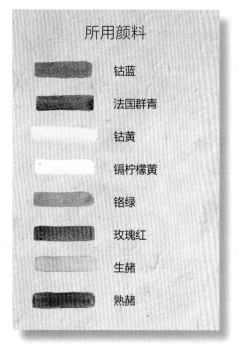

所用颜料

钴蓝

法国群青

钴黄

镉柠檬黄

铬绿

玫瑰红

生赭

熟赭

用湿画法铺色,之后,使用干笔法,并利用粗糙纸面的纹理来绘制树叶。绘制树叶会用到三种颜色,即红色、绿色和深绿色。红色由钴黄和熟赭混合而成;亮绿色由钴黄和钴蓝混合而成;深绿色则由铬绿、法国群青和熟赭混合而成。

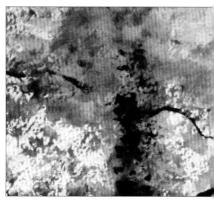

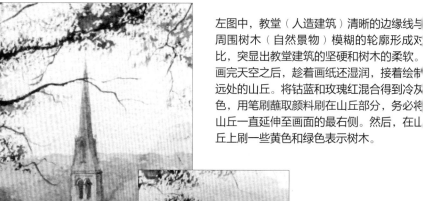

左图中,教堂(人造建筑)清晰的边缘线与周围树木(自然景物)模糊的轮廓形成对比,突显出教堂建筑的坚硬和树木的柔软。画完天空之后,趁着画纸还湿润,接着绘制远处的山丘。将钴蓝和玫瑰红混合得到冷灰色,用笔刷蘸取颜料刷在山丘部分,务必将山丘一直延伸至画面的最右侧。然后,在山丘上刷一些黄色和绿色表示树木。

画面中的阴影十分重要。观察下图中的阴影,它使地面看起来更有实感,从而让整体画面显得更加真实有趣。注意阴影的颜色不都是一样的,草地上的阴影是草地颜色的加深,而道路上的阴影则是道路颜色的加深。左侧地上的两块岩石为前景增添了一丝趣味,它们的亮面也表明了光线的方向。

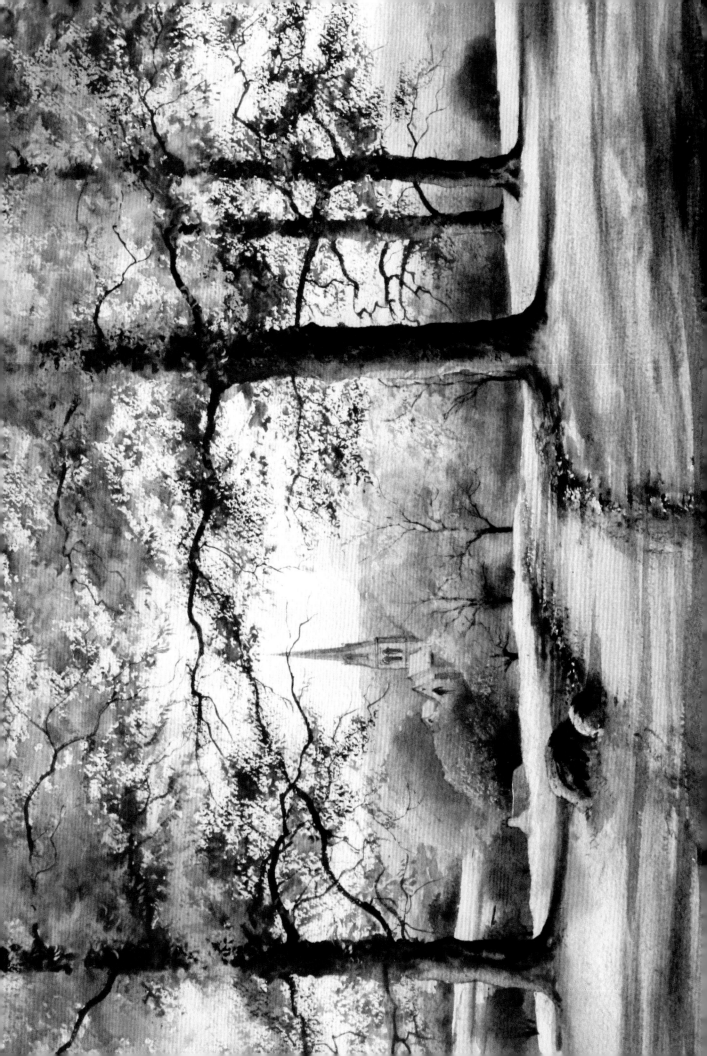

《冬季农场》

在这一场景中，树木占据着至关重要的位置。这些树木位于中景，除了赋予画面以层次感和空间感之外，它们还突出了白色农舍的轮廓。首先将留白液涂在左侧的山脊上，便于留白以示山顶积雪。接着绘制天空和山体。用那不勒斯黄和熟赭混合而成的沙褐色给山体上色，待画纸晾干后，使用干笔法在山体上刷一些浅灰色，用于表示碎石。使用相同的方法绘制右侧山体，但因为它的顶部没有积雪，所以不用留白。另外，右侧山体的位置更加靠前，颜色更深一些，因此这里的颜料要稍微厚重一些。

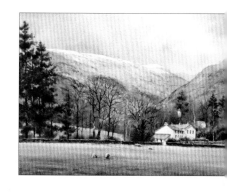

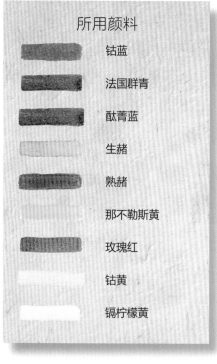

所用颜料

- 钴蓝
- 法国群青
- 酞菁蓝
- 生赭
- 熟赭
- 那不勒斯黄
- 玫瑰红
- 钴黄
- 镉柠檬黄

用笔刷蘸取清水，重新润湿纸张，下笔时要小心，不要破坏已经完成的山体。使用提前混合好的深绿色（酞菁蓝和熟赭），在湿润的背景上绘制冷杉树叶，让颜料慢慢晕染开，呈现柔软的、向外扩散的形状。趁这部分还是湿润的，再点染上一些镉柠檬黄，为暗色的树叶添上一抹亮色。注意：虽然绘制树叶运用的是湿画法，但描绘细节时仍要用较细的尖头笔。等画纸晾干后，再绘制若隐若现的树干，这样可以使树干的边缘线更清晰，与周围柔软的树叶形成对比。

画面中间的树与冷杉不同，它们的叶子已经落了。混合生赭和熟赭，将其稀释后刷在树的大致轮廓上，用于表现细小的枝丫。待画纸晾干后，用较细的2号笔刷绘制树干和树枝。针对那些看起来比背景亮的树枝，要用那不勒斯黄来勾勒。由于那不勒斯黄的不透明性，无须使用留白液（使用留白液往往很难做到精细），就可以用于在暗处添亮色。在最右侧的细节图中，除了缠绕在树干上的常春藤之外，树干和树枝都使用相同的方法来绘制。常春藤的颜色是与冷杉树叶相同的深绿色，使用干笔法绘画，可以塑造其破碎而不规则的外观。

在画作即将完成之际，我觉得前景中少了些什么，于是添加了几只正在吃草的绵羊。至于如何将单独绘制的元素加入已有的画面，你可以参考第58页的内容。

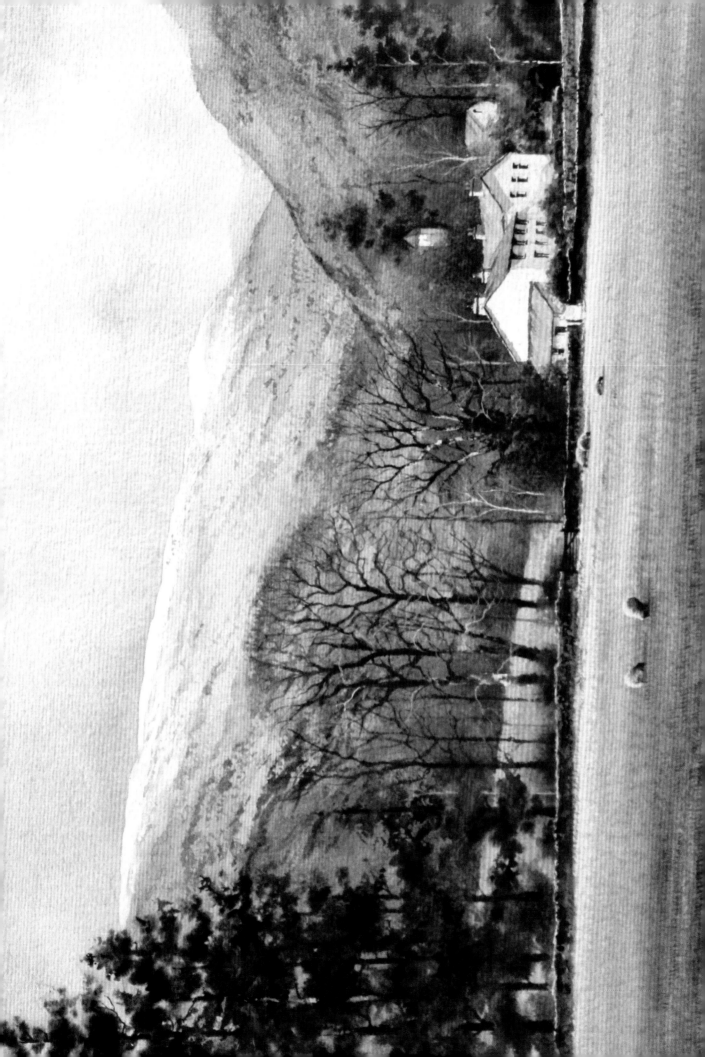

《冬日余晖》

最近，有家慈善机构问我有没有可以制作圣诞贺卡的画作，我并没有现成的画作，但我觉得一幅雪景应当是一个不错的选择。我很快就落实这个想法，于是有了《冬日余晖》这幅画。我对这幅画还是比较满意的，它几乎和我原本的构思一样，描述了一个冬日下午，森林里散漫着微弱的光，一个人走在回家的路上，行色匆匆。

所用颜料

	酞菁蓝
	法国群青
	玫瑰红
	生赭
	熟赭
	镉红
	白色水粉

首先，准备好生赭、玫瑰红以及酞菁蓝这三种颜料，并加水稀释。接着润湿纸张，将以上三种颜色快速地轻刷在背景上，用于绘制天空。不要过度绘制天空的区域，因为颜色越深，天空看起来就会越灰、越平。

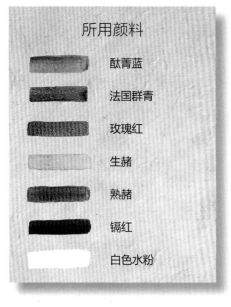

混合熟赭和法国群青，用得到的深棕色绘制前景中左右两侧的树枝（见下图）。接着，使用刻刀从湿润的树枝中延伸出更细小的枝丫。最后，在树干和树枝上刷上一点白色水粉，用来表现落雪。

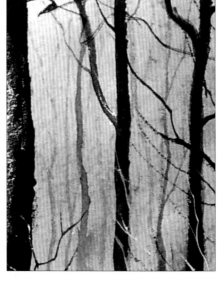

左图中的树有远近之分。远处的树线条轻细，使用的是较浅的灰色调；近处的树则更粗、更高，同时颜色也更深。因此，前景中的树看起来非常近，从而与远处的树拉开距离，营造出空间感。

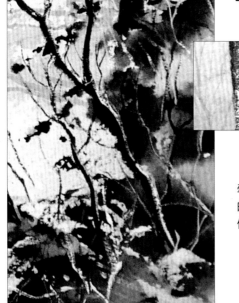

牵着狗的人物形象很重要，他可以将观者的视线引入画面中，并且根据人和树的比例，突显出树木的高度。

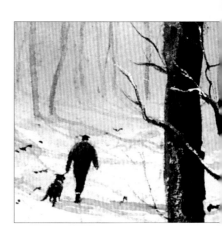

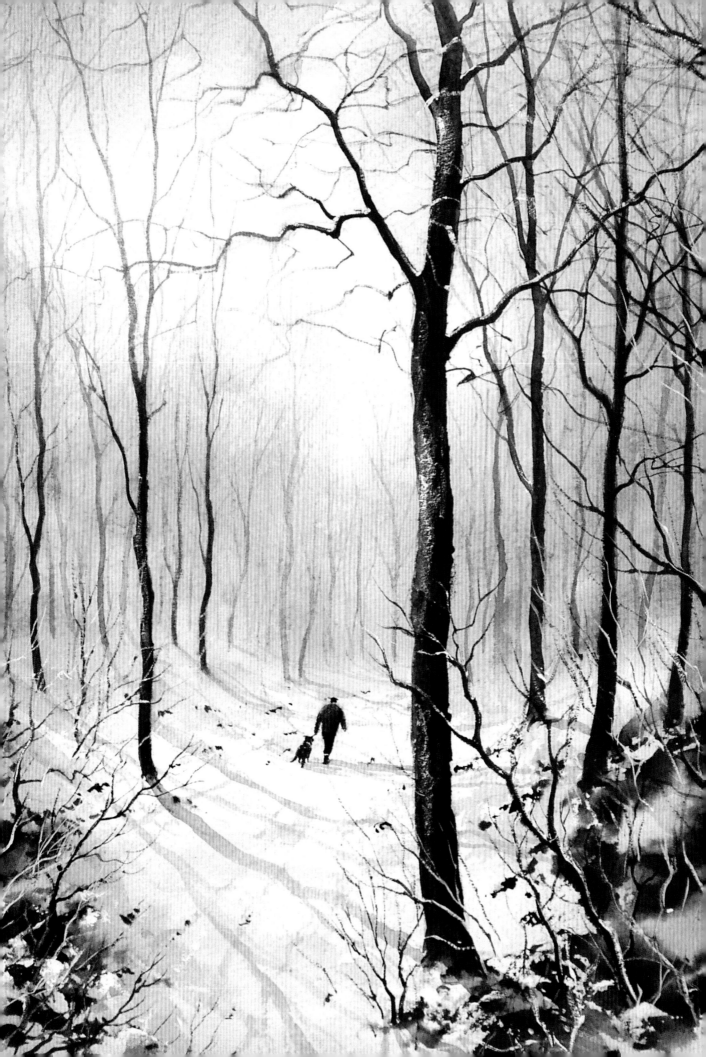

《春天的树林》

在春日的早晨散步时，我常遇见这样的风景。每当此时，我总忍不住要跟迎面而来的陌生人感叹一句："天气真好。"我可能还会拍张照片，想着"要是将这场景画下来应该不错"。但是，当我真的开始动笔绘制这个场景时，才发现画面其实很复杂，绘制起来并不简单。下面，让我们一起来看看如何将如此茂密的树叶，以及数不清的细小枝丫，融汇成一幅和谐的画，达到引人入胜的效果吧。

所用颜料

- 镉柠檬黄
- 钴黄
- 钴蓝
- 法国群青
- 天蓝
- 玫瑰红
- 生赭
- 熟赭
- 镉红

用天然海绵蘸取清水，润湿画面上部三分之二的区域。在润湿的画面中间，刷上经过稀释的镉柠檬黄，用于表现明亮的阳光。

接着，用钴黄和钴蓝混合而成的亮绿色，向画面两侧延伸，在画面的左右两端，再刷上钴黄、法国群青和一点点生赭混合而成的深绿色，突显画面中间阳光的明亮。

在画面的上部，浅浅地刷上经过稀释的天蓝，用于描绘茂密树叶后若隐若现的天空。一幅画中，如果绿色太多会显得沉闷，所以可以在小径左侧的草地，适量刷上一些生赭和熟赭的混合色，有助于营造一种轻松的感觉。同样，小径和右侧石篱也要刷上一些这种混合色，使其与草地相呼应。

待画纸晾干后，选用较为干燥的10号笔刷，蘸取与背景相同的颜色，用笔刷的侧面在纸张上轻轻掠过，用于绘制树叶。

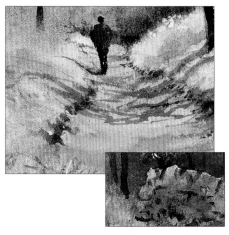

混合钴蓝和玫瑰红，用于绘制小径上斑驳的阴影。远处的阴影较细，可使用2号笔刷，近一些的阴影使用4号笔刷，前景部分更近一些的阴影则使用8号笔刷。注意，阴影不是完全平直的，有些地方需要调整角度，使其稍稍倾斜，给人以路面不平的感觉。绘制前景部分的阴影时，动作要迅速，并且留一些空白作为石头的位置。接着，用一点点深棕色点出石头的阴影。绘制细小的杂草时，可以用笔刷蘸取镉柠檬黄，用笔尖轻扫在小径两侧。最后，加入穿红外套的人物，给画面增添一抹亮色。

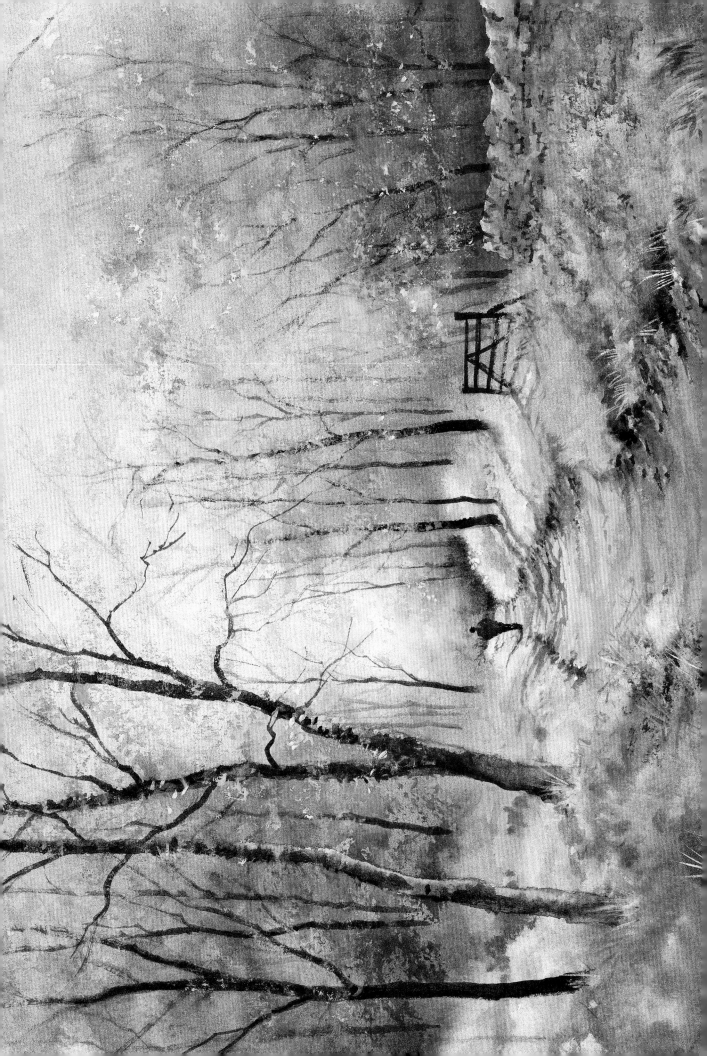

《林中小桥》

　　最近，我在新森林地区（New Forest）度假时，偶然发现了这个场景。阳光穿过茂密的树叶形成明亮的光斑，与四周层层叠叠的树叶形成鲜明的对比。为了突显画面中间阳光的耀眼，我使用了大量的镉柠檬黄，并用冷灰/绿色和深绿色绘制四周的树叶。

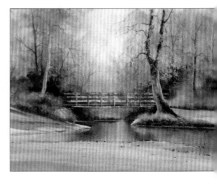

所用颜料

	镉柠檬黄
	钛镍黄
	钴黄
	生赭
	熟赭
	钴蓝
	钴紫
	铬绿
	法国群青
	白色水粉

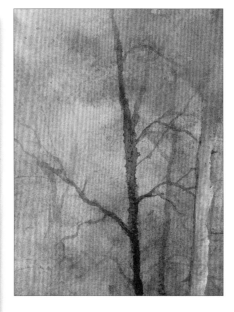

用不同的笔触和颜色来绘制画面中的树。以左图为例，最左边的树颜色浅，枝干细，只能辨认出大致的轮廓。它右边的这棵树则稍微粗一些，颜色也更深，在这棵树的右边，是一棵粗细、颜色均介于两者之间的树。而最右边的这棵树比它们都更粗，颜色也更亮，在这棵树的映衬下，其他树都显得更加靠后。正是这种对不同色调、颜色以及大小形状的运用，使得画面层次分明，具有空间感，这也是绘制此类主题的关键。

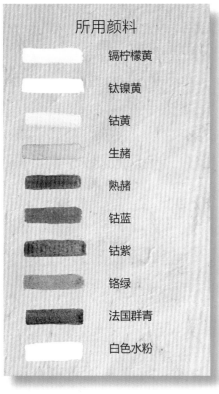

绘制左图中的这棵树时，颜色可以稍微夸张一些，用来表现树干上强烈的阳光和反光，给人一种明亮的感觉。用钴蓝和钴紫的混合色绘制树干，接着刷上一些混合好的生赭和熟赭。在阴影处刷上熟赭和钴蓝混合而成的深棕色，塑造树干的立体感。用2号笔刷蘸取清水，柔化树根边缘，使树的根部融入草地。

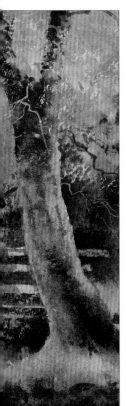

绘画前，将留白液涂在桥上。等背景全部绘制完成且晾干之后，再除去留白液。用笔刷蘸取经过稀释的生赭，将其薄涂在桥上。等画纸晾干后，选用较细的2号笔刷，蘸取熟赭和法国群青混合而成的深棕色，用于绘制细节。再次等待画纸晾干，随后用钴蓝和钴紫混合而成的暖紫色，绘制桥上斑驳的阴影（画面中的阴影，包括远处森林里的阴影，都是用这种暖紫色绘制的，它可以使画面更和谐）。最后，使用干笔法，在小桥的右侧添上一些树叶，使桥与画面融为一体。

将留白液涂在浅色的河岸上（虽然河岸已经绘制完成，但为了避免弄脏画面，最好用留白液将其遮住），润湿画纸，刷上倒影的颜色。接着，用平头笔刷，将湿润的颜料垂直向下延伸，用于绘制水面上的倒影。

《蓝风铃树林》

　　如果一本关于绘制树木的书中，没有涉及蓝风铃树林和银色的白桦林这两个主题，那么这本书一定是不完整的，所以我借此机会将这两个主题融合在一幅画作中。在这一场景中，除了最远处的树以外，其他树的颜色都比背景浅，所以涂留白液是个大工程。树干的粗细和形状都不同，涂留白液时需要多加注意。另外，最好将整个树干都涂上留白液，而不是只涂在树干的亮面，这样可以防止树干的中间留下一道交界线，影响立体感。等留白液晾干后，润湿地面以上的背景区域，并刷上三种颜色，它们是镉柠檬黄、钴黄和钴蓝混合而成的亮绿色以及钴黄、法国群青和一点点熟赭混合而成的深绿色（偏橄榄绿）。注意背景的顶部颜色较浅，越靠近地面则颜色越深。

所用颜料

	钴黄
	镉柠檬黄
	生赭
	钴蓝
	法国群青
	钴紫
	熟赭
	白色水粉

除去远处树上的留白液，用清水润湿树干，接着刷上几笔淡淡的深棕色（熟赭和法国群青），制造出一种不均匀的效果。为了保证树干部分足够湿润，对于远处的树，最好一棵一棵地润湿和绘制。

润湿近处的树干，先绘制亮面。趁树干还湿润时，在暗面刷上一些厚重的颜料，使其渐变入亮面，塑造出树干的立体感。等画纸晾干后，在树干上勾画一些微微弯曲的弧线，用于描绘树皮的纹路，进一步增强树干的立体感。选择较细的笔刷，绘制树枝等细节。接着，在树干和树枝处，用镉柠檬黄添上一些明亮的树叶。

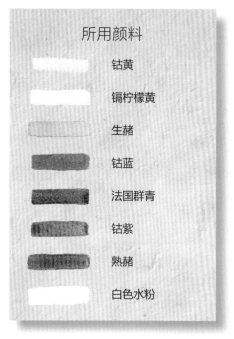

绘制远处的蓝风铃时，要用钴蓝和钴紫的混合色，并且要将它们当作一个整体来绘制，而非独立的个体。

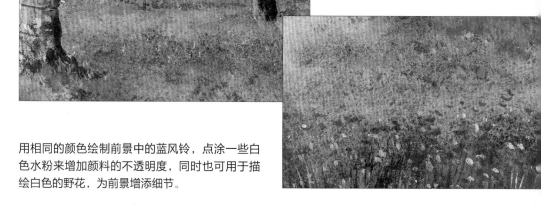

用相同的颜色绘制前景中的蓝风铃，点涂一些白色水粉来增加颜料的不透明度，同时也可用于描绘白色的野花，为前景增添细节。

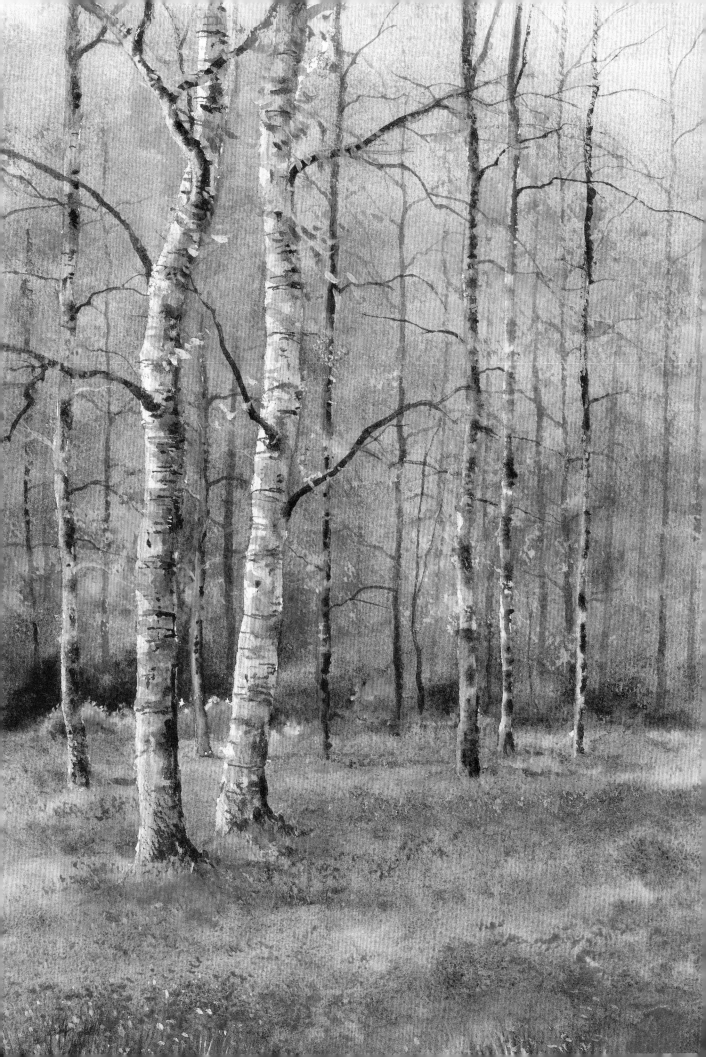

《冷杉森林》

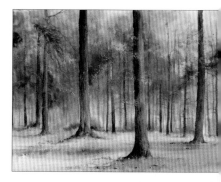

在这幅画中，用冷蓝、冷绿和灰绿色绘制的远处阴影是画面的背景，接着逐渐引入更亮的黄色和绿色，用于绘制画面上方的树叶，暗示着强烈的阳光正从树隙中穿过。黄色有两种，其一是经过稀释的镉柠檬黄，其二是经过稀释的钛镍黄，绿色是由钴黄和钴蓝混合而成的。地面上，明亮的阳光与灰暗的树根形成对比，同时也和充盈在茂密树叶间的阳光呼应着，为画面营造出一种和谐静谧的氛围。

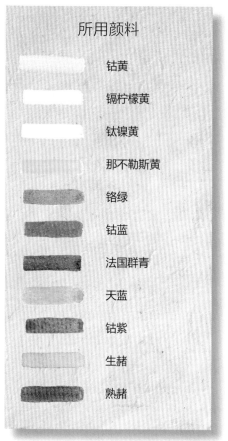

所用颜料

钴黄

镉柠檬黄

钛镍黄

那不勒斯黄

铬绿

钴蓝

法国群青

天蓝

钴紫

生赭

熟赭

画面下部的树林间，若隐若现的日光使画面显得遥远而朦胧，这是我尤为满意的一点。树林里大多是很高的冷杉树，所以从画面上部、树干高处开始绘制树枝，这样可以突显出冷杉树的高度。用钴蓝、熟赭和钴紫混合而成的灰色，以及铬绿和钴紫混合而成的冷绿色，绘制远处较细的树干。其中一部分的树干比较特殊，它们要在背景还湿润的时候绘制，使其边缘融入背景中，显得更为模糊和遥远。

首先要调制颜料，将铬绿和钴紫混合成不同色调的灰绿色，再将铬绿、法国群青和熟赭混合成深绿色，并且将天蓝加水进行稀释。接着，使用湿画法，将以上颜色刷在背景上，让它们互相融合，从而使得背景的颜色多样化，并且保持一种冷绿的色调。

使用相同的灰色（钴蓝、熟赭和钴紫）来绘制近处的树，但注意颜料要稍微厚重一些。左图所示的这棵树较为特殊，需要用更温暖、更明亮的颜色（钴紫、生赭的混合色）刷在树干的下部，并融入一点由钴黄和钴蓝混合而成的绿色。接着，在树干上部刷上深灰色，使树干下部和上部的两种颜色的边缘得到融合，形成戏剧化的冷暖色调对比，这也是这幅画最吸引人的地方。待树干部分晾干后，用较细的2号笔刷，细细地刷上几笔深棕色，用来表现树皮的纹理。

绘制背景前，将留白液涂在树干的亮面，以便塑造阳光照在树上的感觉，使其与四周灰暗的背景形成对比，将这棵树的视线距离拉近，从而营造画面的空间感。用笔刷蘸取未掺水的钛镍黄，使用干笔法绘制树叶。你会发现，在深色背景上使用干笔法，其产生画面的效果是最好的。

《新森林的矮马》

乍看之下，这幅画与前一幅画《冷杉森林》十分相似。虽然它们的颜色大致相同，但绘制这幅画却也面临着新的挑战。

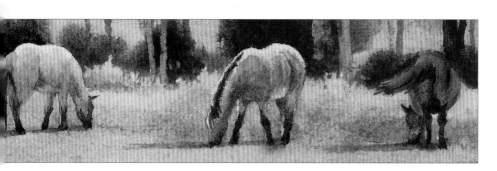

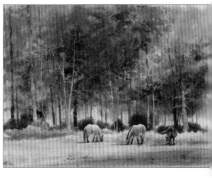

我是一名风景画家，为了增添画面的趣味性，我常常喜欢在风景中加入一些人物或动物的元素。但是，这并非意味着以他们

为画面的主体，所以我对绘制这些元素没有太大信心。针对这一问题，我的解决方法是，先在速写本上画出人物或动物，再将它们加入画面中。绘制这幅画时，我先是在画纸上画出这些小矮马，然后反复调整它们的形状、大小和姿势，直到我觉得满意了，才将它们转移到水彩纸上。转移的时候，要注意矮马和树的相对位置，这样有助于之后在马背上留白，表现落在它们身上的阳光，从而与深绿色的背景形成对比。另外，因为矮马的颜色比背景浅，所以在绘制背景前，一定要先给它们涂上留白液。绘制完背景后，再除去留白液，绘制矮马。先给左边的两匹矮马刷上钴蓝、钴紫和熟赭混合而成的灰色，再加入一点点生赭。最后，混合生赭和法国群青得到深棕色，用来绘制细节。至于右边的这匹矮马，要先刷上熟赭和钴蓝混合而成的中褐色，再用深棕色添加一些细节。

所用颜料

钴黄

镉柠檬黄

钛镍黄

那不勒斯黄

铬绿

钴蓝

法国群青

天蓝

钴紫

生赭

熟赭

绘制颜色较深的树干时，使用不连贯的笔触使树干显得断断续续。在颜色较浅的树干上，可以零零散散地绘制一些树叶，表现出树干在树叶掩映下若隐若现的样子。

绘制背景前，务必给这些较细的树干涂上留白液。等背景绘制完成后，除去留白液，刷上经过稀释的蓝紫色（钴蓝和钴紫），再融入一点生赭和熟赭的混合色。接着，选用较细的2号笔刷，蘸取不透明的那不勒斯黄和钴紫的混合色，继续绘制细密的枝丫。

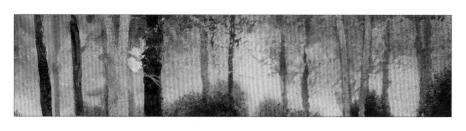

在树叶和地面灌木这两种深绿色之间，薄薄地刷上经过稀释的镉柠檬黄，表现出林中隐约可见的阳光。

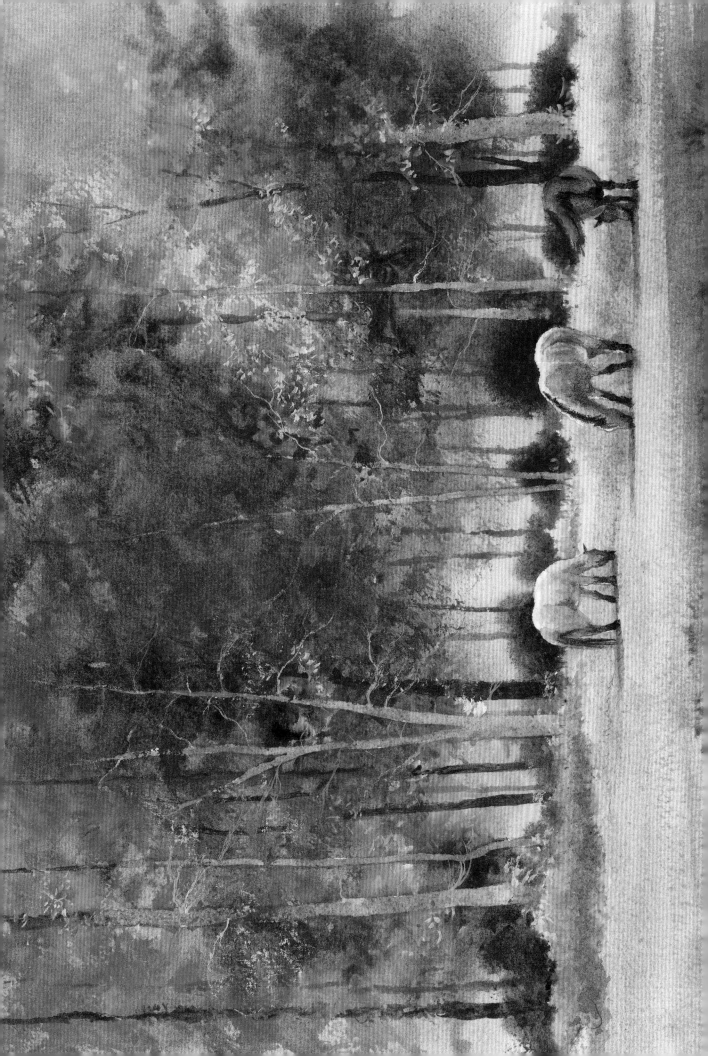

《春日的阳光港》

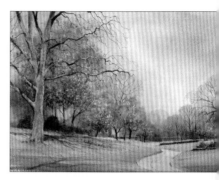

在我思考这本书中还需加些什么内容的那段时间，我和妻子都很忙于各种事情。偶然间，在四月、一个明媚的春日早晨，我们来到了默西赛德郡（Merseyside）附近的阳光港村（Port Sunlight）。走进村庄中心公园的那个瞬间，我就知道这绝对是一个很棒的场景。虽然那景象看起来有点太浪漫了，和我往常的风格不一致，但我还是将它纳入了这本书中。阳光下，樱花的颜色是如此明艳而丰富，因此，常用的颜色中就多了一种更鲜明的颜色——歌剧玫瑰。

所用颜料

	钴紫
	茜素深红
	歌剧玫瑰
	钴黄
	生赭
	熟赭
	钴蓝
	法国群青
	铬绿
	白色水粉

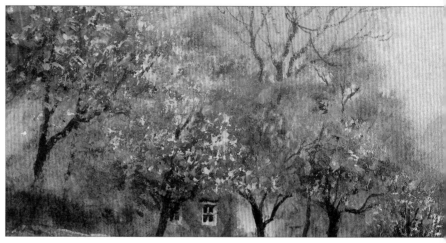

歌剧玫瑰是一种很亮的颜色，几乎是荧光的，大面积地使用会使画面的色调过于鲜明，所以，我将它与更红一些的茜素深红，以及紫色（钴蓝和钴紫）搭配使用，这样可以绘制出颜色丰富的花簇。接着，用较干的笔刷蘸取白色水粉，运用干笔法，添上白色的花簇（无须使用留白液留白，刻意留白会显得画面很粗糙）。在花簇的掩映下，远处房屋露出模糊的一角，这不仅增强颜色的对比，也为画面增添了一丝趣味。

树干和树枝并非完全是棕色的，最好也刷上一些樱花的颜色，使其相互呼应，营造出和谐感。使用铬绿、法国群青和熟赭混合而成的深绿色，绘制树干后面的背景，使其与树干的浅色形成对比。

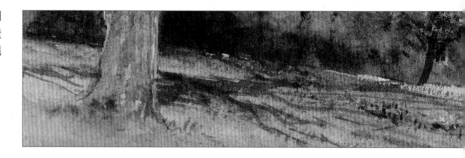

用钴黄和钴蓝的混合色为草地上色，接着刷上深绿色的阴影，这种深绿色与背景中的深绿色相同，也是用铬绿、法国群青和熟赭混合而成的。

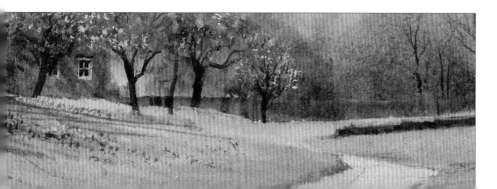

至于远处的树，它们的色调要浅一些，因此要用经过稀释的生赭、熟赭以及钴蓝和钴紫的混合色来绘制。通过弯曲的小径，观者的视线被吸引到樱花树掩映下的房屋，这也是画面的焦点位置。

《林中倒影》

一天，我驾车经过新森林地区的一座桥时，很快被这个场景吸引住了。但由于当时没法停车，我就接着开了将近一千米的路，随后才见到掉头的路口，最后还花了很长时间找停车位。事实证明，这一切都是值得的。在左侧大树的衬托下，熠熠生辉的水面倒影是画面的主体，远处的树林次之。水面波纹的绘制会比较复杂，因此要上色前涂上留白液。

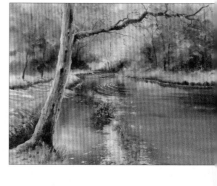

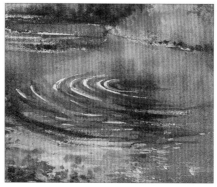

所用颜料

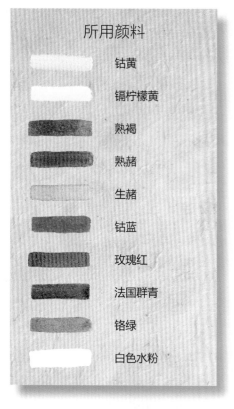

- 钴黄
- 镉柠檬黄
- 熟褐
- 熟赭
- 生赭
- 钴蓝
- 玫瑰红
- 法国群青
- 铬绿
- 白色水粉

打印出这幅画的参考照片后，我注意到水面上的波纹，它们或许是鱼探出水面引起的，或许是别的什么因素，但不论什么原因，相机都完美地记录下了这一刻。我决定好好利用这次愉快的意外，将水面上的这些波纹作为一个有趣的元素，加入这个画面。上色前，先用一把较细的笔刷蘸上留白液，仔细地绘制水面的波纹。

润湿水面部分，刷上熟褐，融入一点点钴蓝和玫瑰红混合而成的紫色，可以表现出河水之浅和浑浊。趁画纸还湿润着，取13毫米的平刷将颜料竖向刷开，绘制远处竖直的倒影。接着将前景中的颜料横向刷开，用于绘制水平的倒影。之后，还要用白色水粉加强白色倒影的效果。

左图所示的树干位于画面的前景处，所以它需要绘制很多细节。首先，薄薄地刷上钴蓝和玫瑰红的混合色。待画纸晾干后，选用较细的笔刷，蘸取熟赭和法国群青的混合色，用于绘制树干上的纹路和节疤。在树干上轻刷几笔钴黄和钴蓝的混合色，用来表现绿色的苔藓。接着在树根部分刷上深棕色，加强树根与树干颜色的对比。最后，在树根处细细地刷上几缕镉柠檬黄，用于展现地面杂草。

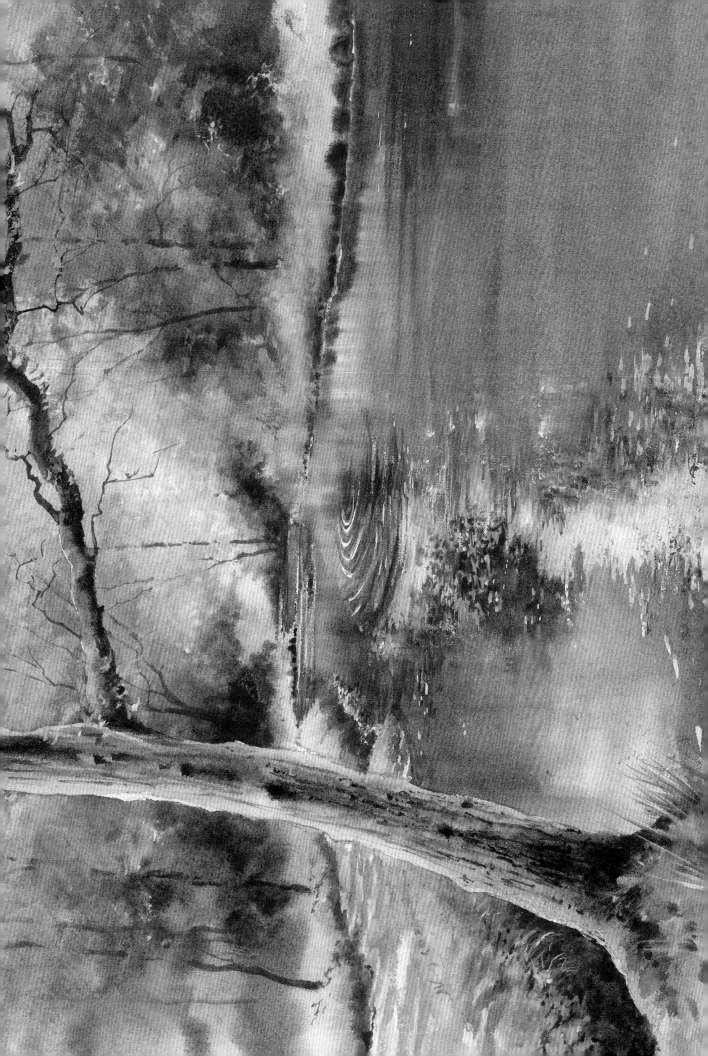

原版书索引

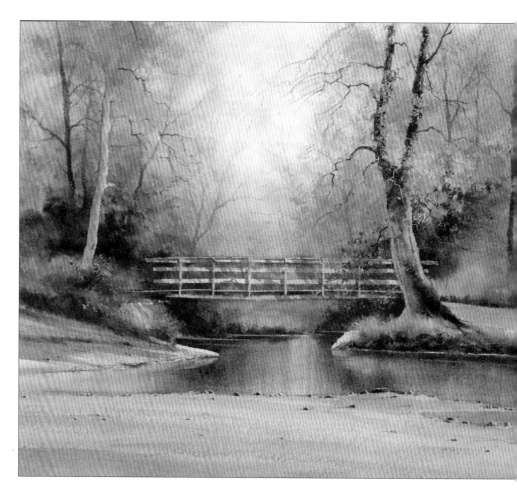

线稿

线稿

②

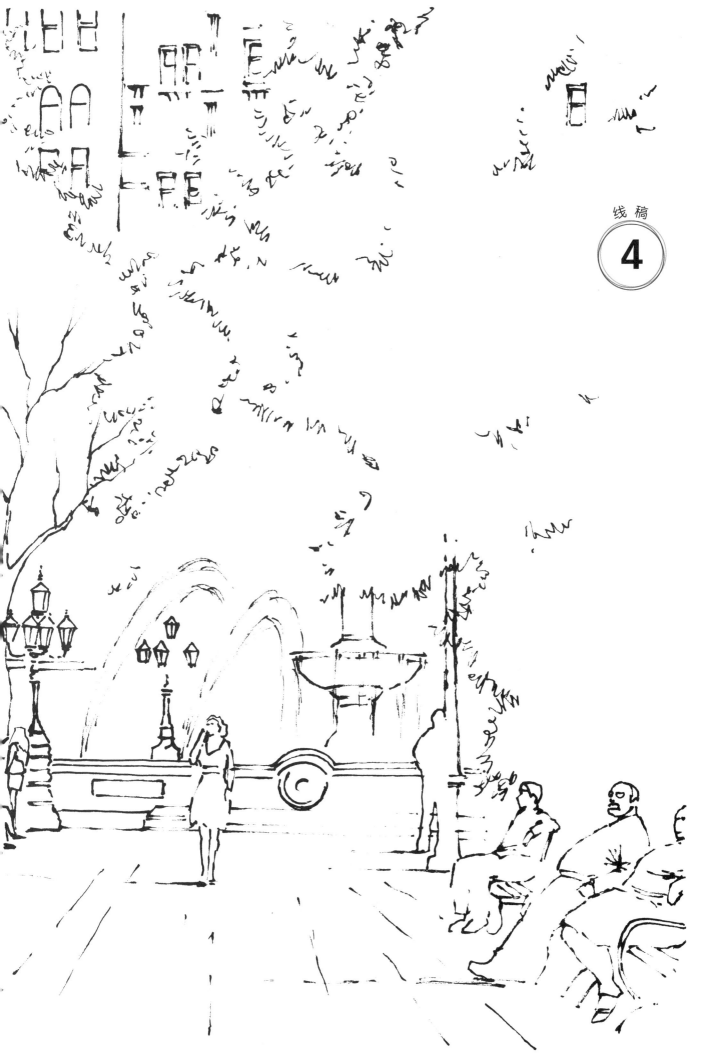

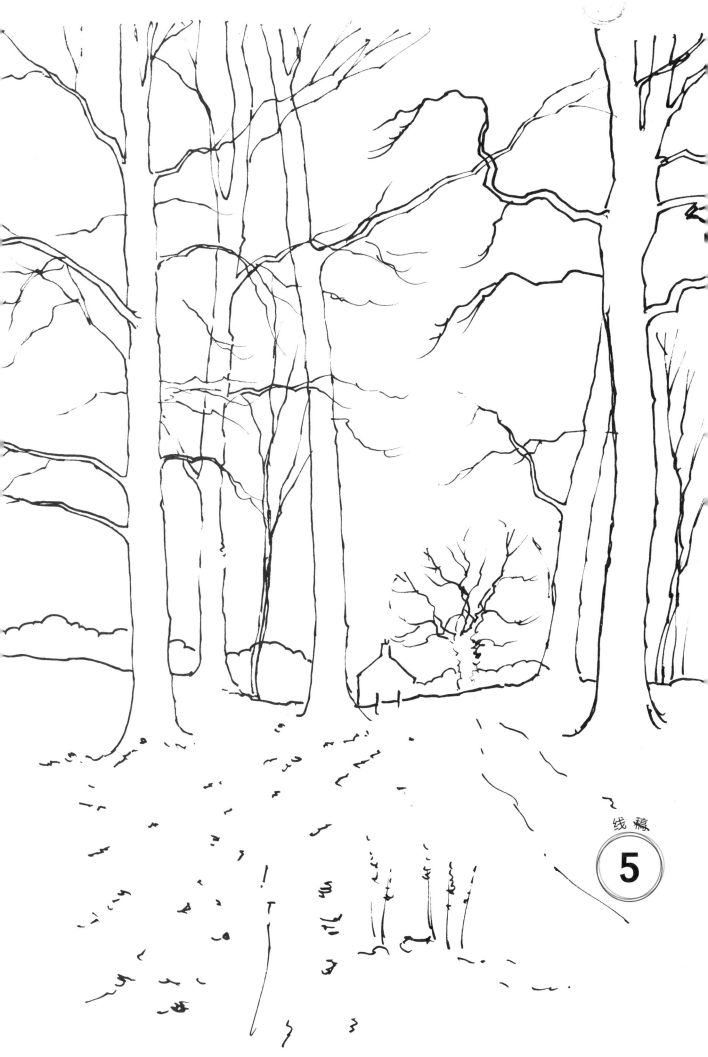

线稿

⑤

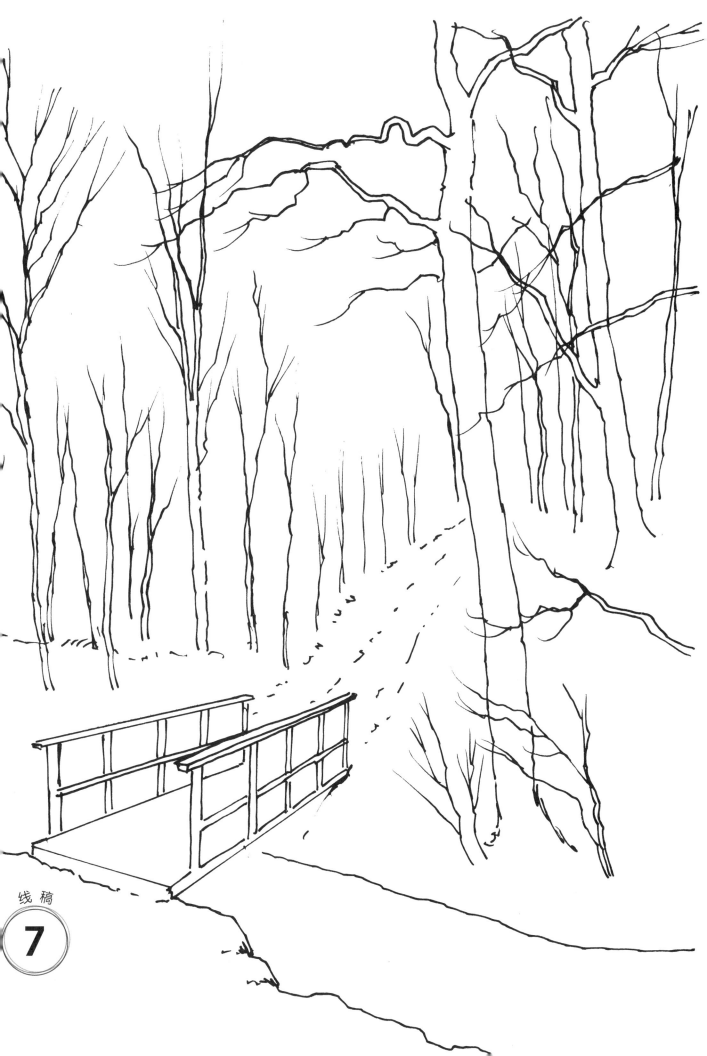

线稿

⑦

线 稿

⑧

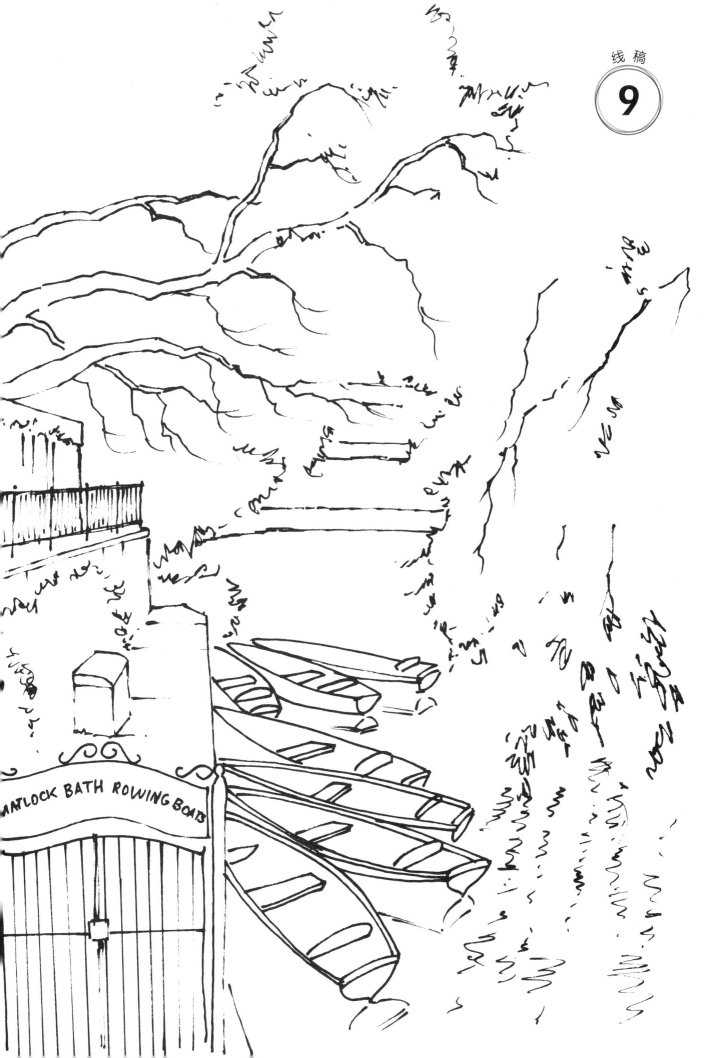

线稿
12

线稿
13

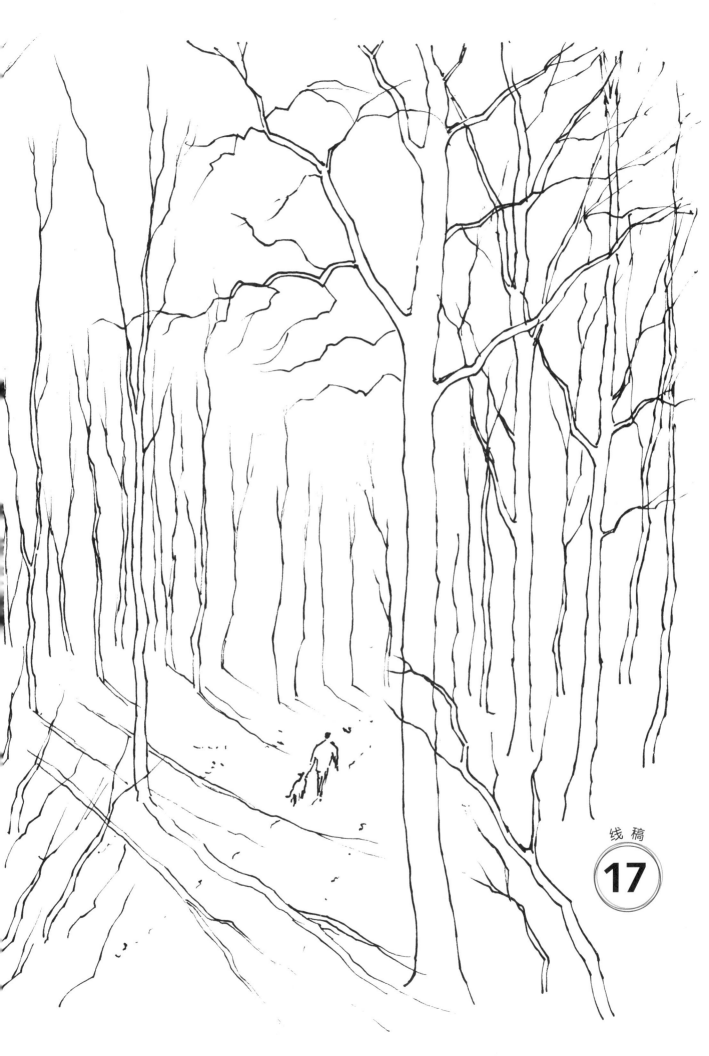

线 稿

17

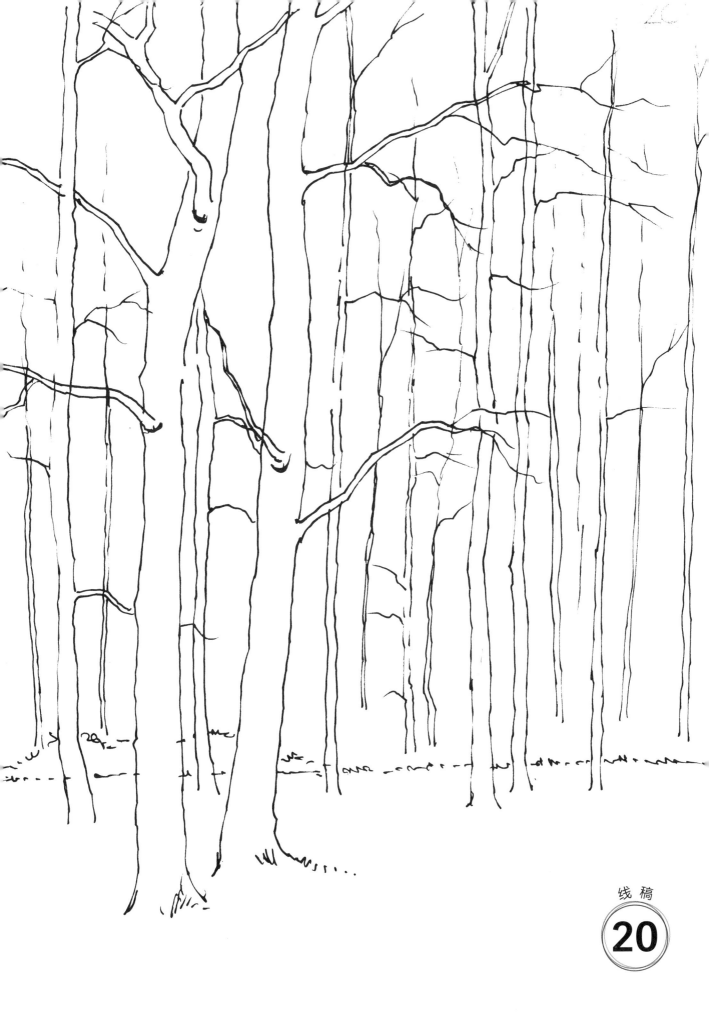

线 稿

20

线稿
21